U0086033

導遊阿貴

黃金海岸三大導遊之一阿貴出團了！

帶你走進時空隧道　深入黃金海岸秘境

賴和貴　著

出版序

這是一本非常專業，十分率真，充滿感情的書。

也許是能夠體會所謂的專業並不只是單從執照、經驗來看，而是讓人感受到其具有善良、用心、真誠、搏感情的特質，才是真正與眾不同的專業導遊，所以對於脫離導遊工作已經這麼多年的阿貴，還有心將過去當導遊的點點滴滴，令其留下深刻印象的帶團經驗，其人其事其物，用時而草根性，時而詼諧，時而感性，時而批判，最後終能將其深藏不露的專業素養，洋洋灑灑展露無疑。

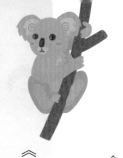

阿貴喜歡用台灣國語來表達，除了令人有逼真還原當時情境的感

覺外，亦透露出他在黃金海岸帶台灣團時，活潑、機智與愛說玩笑的

個性，一定能與團員打成一片，讓大家開開心心。在本書中，除了有

很多台灣國語外，還有字正腔圓的中國話，亦為平舖直述、幽默的筆

觸。

這本書是阿貴導遊生涯的回憶錄，其蘊含著種種意義。

首先，由導遊的角度談帶團，可以讓我們這些一直是被帶團的旅

客，可以更進一步了解遇到好導遊真是福氣，因為不但會旅遊流程順

暢，還能吸收許多見解獨到的相關知識，甚至可以幫你一償宿願，還

會陪你坐雲霄飛車幫你壯膽（也可能是你幫他壯膽），可以把他當成

朋友，讓你在旅遊中除了有許多初體驗外，還會有導遊帶給你的驚喜。

再者，關於小費問題，在書中也多有說明。把小費說白了，他不但有重要的實質意義，更具有最高的鼓勵與感謝之心在內，其不盡然與金額多寡有關，而是那份彌足珍貴的心意，才是最大的支持力量。

此外，給菜鳥導遊的叮嚀、突發狀況的因應、如何賓主盡歡、團員百問Q&A、阿貴口袋中的絕佳私房景點等等，都是本書寶貴的內容，換言之，《導遊阿貴》亦是導遊們不可或缺的教戰手冊。

《導遊阿貴》是阿貴為圓夢而著手撰寫之作，這作品充滿了愛。

不但有妻子為其校對文字、提供意見，兩位女兒還幫忙畫插圖及設計封面，在在處處讓人感受到家人的支持與彼此間的關愛。

希望黃金海岸三大導遊之一的阿貴所著《導遊阿貴》能讓所有讀者閱讀愉快，並且有所收穫，同時書中所提供許多為人所不知的黃金海岸美景，十分值得想要至黃金海岸旅遊的你妥為典藏。

撰序於台灣・台北

推薦序

阿貴要出書了。

剛認識阿貴時,他是黃金海岸的一位導遊,年輕而且充滿活力。

後來阿貴是一位成功的投資者、理財專家,成熟且穩重。再來,又收到阿貴出版的寫真集(嘻,別誤會,不是外面認知的那種寫真集),知道阿貴是個審美眼光獨到的藝術家。現在,阿貴要出書了,是一位貨真價實的文學家,人生的履歷上又多了一個響噹噹的頭銜。阿貴兄,我已經看不到您的車尾燈了!

6

阿貴書中的故事發生地：黃金海岸，是一個位於澳洲東部的渡假聖地，人口約六十萬人，白色沙灘蜿蜒七十五公里。剛來到黃金海岸時，問本地澳洲人：「為何稱本市為黃金海岸？」本地人會驕傲的回答：「這白色的沙子就如同黃金一樣，所以稱作黃金海岸。」其實真如其言，整個沙灘乾淨潔白，沒有污染，綿延不絕，由此可看出澳洲人對於環境保護的認真與努力。而且這些白沙每年確實也為黃金海岸賺得不少美金，夏威夷那白色的沙灘，就是從黃金海岸一船一船運過去鋪起來的。

我跟阿貴是 1998 年在黃金海岸認識的。我跟他都是壯年移民，他比我早來幾年，如他書中所言，他是先來唸書，後來才定居下來。初識阿貴時，他是一位兢兢業業的導遊，因為飛機航班的關係，常常披星戴月或是起黑趕早的去接送旅遊團，常常得要他那如花似玉的老

婆，帶著年幼的女兒一起送他去機場。書中只寥寥數語提到這過程，卻是如寒天飲冰，點滴在心頭，其中甘苦，阿貴嫂體會最深。

黃金海岸是個美麗的城市，除了有潔淨的白色沙灘可以衝浪及進行各種水上活動，也有壯麗的山景，還有全澳僅有的幾個主題樂園，我跟阿貴在我們的孩子還小的時候，每逢閒暇假日，就會各自開著我們的四驅車，上山下海，遊遍整個黃金海岸及周邊景點，我們一同渡過許多歡樂時光並留下美好的回憶。尤其阿貴常常發揮其導遊的專業本事，將每次的家庭旅遊安排得妥妥當當，讓每個出遊的人都無後顧之憂，謝謝啦！阿貴。

想要來黃金海岸玩的朋友，阿貴這本書不只是他個人當導遊的回憶錄，也是一本非常不錯的黃金海岸導遊書。

認識阿貴至今倏忽十九年，這麼多年來，阿貴常常讓我既羨慕又

《推薦序——我所認識的阿貴》

嫉妒他一直增加的頭銜（什麼家、什麼家的啦），但是說真格的，我是與有榮焉。加油，阿貴！希望很快能看到你出第二本書或增加新的頭銜。

好友　Vincent Chou

05 December 2016 @ Gold Coast, Australia

自序

這本書前前後後寫了十幾年。

當然不是什麼巨著，只因為各種藉口的忙，主要也是懶，寫寫停停，一晃眼十年過去了。直到四年多前的一個晚上……

我有一位認識三十年的好友，他姓賀，自我介紹時，他總會說：「哇叫小賀」（台語，我帶種）。有個晚上，與小賀聚餐閒聊，他提到一部電影：一路玩到掛。內容敘述一位被診斷為絕症的男子，列了一份在生命結束前想想完成的夢想清單，接著就一項一項地去完成。這段話觸動了我的內心。

每個人都有夢想，不是嗎？

10

想了幾天，我也列了一份夢想清單。因為，我也不知道

是明天先來？還是無常先來？

出版一本攝影集，以及寫一本書，是我夢想清單中的兩項。

三年前阿貴攝影集出版了，自費印了一百冊，只送不賣⋯⋯到現

在還沒送完。呵呵，真慚愧，五十歲的人，連一百位好朋友都沒有。

接著，我將那寫了十年的草稿《導遊阿貴》，從塵封的筆記本中

拿出來，又陸陸續續寫了兩三年，也終於完成準備，即將付印。在接

洽的過程中，出版社曾告訴阿貴，如果是自費出版的話最少得印刷五

百冊。哇洌，一百本都送不完了，現在是五百本。猶豫不決一陣子

後，經好友 Allen 介紹了一家出版社，願意鼎力協助。

現在，八正文化將正式出版我的書。

感謝在寫作過程中，許多好朋友五十、一百本的認購，感恩蛤～

～不過請各位好朋友注意，已經與印刷工廠確認過，無法用衛生紙材質印刷！

在各位讀者往下閱讀之前，我必須鄭重提醒大家，阿貴只是一位想要完成夢想的業餘作者，內容、語彙、詞藻都無法如張曼娟女士的著作，有如夢似幻的意境及優美如詩的文筆；也不會像李敖大師的巨著，蘊含了磅礴氣勢或可歌可泣的史詩內容，只是口語化的記錄下阿貴帶團時，一些有趣的經驗及往事回憶。畢竟九把刀先生成名前寫的「魔力野球」，什麼碗糕，內容不也全是一堆垃圾。冒犯了，請見諒！

至於本書的內容，全部為真人真事記載，所以不能寫「如有雷

同，純屬虛構」，只能說「歹勢！如有冒犯，敬請見諒」或「我不知道耶，我看報紙才知道的，一切依法行事……」

這本書大部分都是最後這兩三年完成。感謝這兩年多來，許多好朋友的鼓勵。包括前自由時報撰述委員，現任澳洲大學語言學系教授平之兄；Men's Talk 的幾位兄弟，尤其是催生本書的小賀；還有，聽到我在寫書，二話不說就認購的幾位大老闆級人物：製鞋界的翹楚～芳兄；標籤界 Logo King ～昌兄；水塔界大哥大～佑兄，金多謝！阿貴不會忘記各位的鼓勵（以及你們認購的數量）；當然，也要感謝幫我校稿的老婆大人（雖然她的問題跟意見還真多）。

最後，阿貴必須承認，為了出這本書而必須砍樹印刷，心裡有些內疚。所以各位讀者朋友看完後，如果覺得內容還OK，請珍藏或轉送朋友。如果感覺很爛想要丟掉，請記得丟「紙類回收桶」！感恩蛤！

撰序於黃金海岸

阿貴攝影集 1 & 2

目次

《目次》

AUSTRALIAN MADE

人物介紹

導遊阿貴

從台灣來的阿貴，O型，處女座，職業是黃金海岸的導遊，本書的主角。今年三十多歲，嗯……二十年前三十多吧。現在退休了。

人長得不長不短、不粗不細，少許白髮，戴付眼鏡。有點駝背、有點小腹，有點帥、有點酷。他為人慷慨、風趣幽默，個性隨和、脾氣溫順。脾氣好，最適合當導遊了，絕對是打不還手、罵不還口（指的是對他的客人，其他人不適用）。

阿貴喜歡旅遊，超愛攝影，偶而釣釣魚，閒來彈彈吉他，自娛自嗨。一生為人清白，幾乎沒有不良嗜好，只是抽點小煙、喝些小酒、押個小賭、看看小姐。其實還好啦，不是嗎？阿貴會說四種語言：國

18

語、英語、台語以及粉流利的台灣國語。

他的名言是：Eric 的魅力，凡人無法擋！

領隊小陳

阿貴在黃金海岸帶團兩、三年，帶過的團體不下百團，很難去記住該團的領隊是姓啥叫什麼。所以呢，阿貴在陳述精采帶團回憶時，一律稱呼該團領隊為：小陳。

因此小陳不一定是男生或女生，他可能年輕，可能歲數一把。他也許美麗，也許很帥。有的小陳很龜毛，有的小陳很豪爽。有的不會暗摃小費，有的為了五毛錢翻臉。有的稱兄道弟，有的冷眼旁觀。有的經驗十足，也有菜鳥一隻。

當然這位小陳也不一定來自台灣。有來自馬來西亞的小陳，也有

香港、新加坡來的小陳，當然也有字正腔圓，以北京腔調問阿貴：

「您是不是中國人啊？小伙子！」的大陸同胞。阿貴總會立刻回答：

「小陳同志，我的祖先肯定是中國大陸來的啊！」

這麼多各形各色的小陳，其實也可以出書了。他們雖然不盡相

同，但都有一個共同的毛病，就是瞎拼時，會叫阿貴過來：「跟他

說，我是領隊，可不可以多點折扣？」

司機 Peter

阿貴帶團，當然也會遇上不同的遊覽車司機，在本書中，阿貴一

律喊他為：Peter。

Peter 就不像小陳那麼形形色色了。黃金海岸就那麼幾家遊覽車

公司，每家遊覽車公司也不過五、六位司機大哥。大部份的 Peter 都

很熱心，對年輕女客人尤其熱情。Peter的車子絕對光亮乾淨，他的制服也絕對筆挺整潔。

他呢，要命的準時，開車時是要命的守規矩，遇到不規矩亂竄的車子或任何挑釁他大車車的不良駕駛，他也完全視若無睹，心如止水，只專心的將雙手穩固的放在方向盤上。Peter有一樣異於常人的特異功能：不論車上的貴賓如何喧嘩，歌聲如何催命，或者全部貴賓都已入夢，車上安靜無聲，Peter的車速始終如一，不疾不徐的開在安全速限之內。當然也有少數Peter例外。

Peter從小陳那兒學到一個壞習慣：要小費。所以呢，塞點小費可以請他晚點再開車。行程較輕鬆時，可以拜託他多走一個小景點。菜鳥Peter會完全依照行程表開車，而老鳥Peter即使到了行程結束，看看還有時間，會問阿貴：要不要再去一家有特色的土產店？這老傢

伙，開著公司的大車車到處賺小費。

貴賓們

阿貴上遊覽車的第一句話，通常是：「各位貴賓……」。

這些來自全台各地，有時來自馬、陸、新、港的客人們，可都是阿貴的衣食父母啊！怎可怠慢，自然個個喊貴賓囉。小費給多的話，喊爹叫娘也行。

這些貴賓們來自各行各業，各個階層族群。最小的未滿足歲，年紀最大的八十多，這位老伯與阿貴有一段出生入死的故事，會在後面的章節介紹。有脾氣怪異的整形外科醫生（無職業歧視，請勿對號入座）；有熱情如火、美麗的離婚少婦；有老夫老妻，有新婚蜜月；有一路哈檳榔的，有全程大採購的。林林總總，沒有常例可循。而除了

22

少數幾個讓阿貴恨的牙癢癢的，想扁人之外，絕大多數的客人都算有禮貌，可親近。

真要說這些貴賓有何共通點的話，就是他們回台的行李，通常都會多一倍以上。你如果有機會到機場的回台團體 Check-in 櫃檯看一下這些可愛貴賓的托運行李行列，你會以為他們恨不得將澳洲整個搬回去似的。

領隊小陳千里迢迢的帶了一整團從臺灣各地（或其它華人地區）來的貴賓，在澳洲機場遇到了第一站的導遊：阿貴，然後搭上一輛由 Peter 開的遊覽車，在黃金海岸及布里斯本地區四處參觀玩樂。在這三、四天的行程中，會發生什麼有趣的故事，摩擦出什麼樣精彩的火花呢？套一句盛竹如先生的名言：「讓我們繼續看下去⋯⋯」。

導遊阿貴與他的執照

阿貴熱愛旅行，曾在台灣的旅行社上班。在澳洲念書時，也選修觀光旅遊科系。所以舉凡旅行社的經營管理，機票的計算開立，世界各國重要旅遊景點的歷史文化，阿貴都略懂皮毛。有點太謙虛了，事實是，阿貴在班上第三名畢業，有一些論文，目前還放在學校圖書館，供學弟妹們參考……。

「我們班不會只有三個人，最少也有二十多位」（對不起，我老婆錯誤的認知，我必須更正她）

在澳洲唸完書，阿貴先到免稅店打工，負責澳寶（Opal，澳洲蛋

24

《導遊阿貴與他的執照》

白石）的銷售，並觀察觀光客的消費行為。但因為阿貴心太軟，不忍心敲觀光客的竹槓，所以業績不佳，被澳洲老闆〝好心〞轉介到旅遊公司當導遊。這下子，阿貴終於發現，這真是世上最有趣的行業了。

在澳洲幾乎所有職業都需要證照，律師、醫生不用說，油漆工、木工、麵包師傅，都必須擁有證照才能合法執業，甚至連開壓路機都必須有特殊執照。雖然很多導遊地陪都沒有執照，但一來是阿貴的興趣及自我期許，另一方面，有執照的導遊，公司也比較願意派團，所以阿貴在帶了一兩團後，決定先取得導遊執照，再繼續〝合法〞帶團。

要取得澳洲的導遊執照其實並不複雜，但有點難度。首先需向當地紅十字會報名基礎的急救訓練課程，學習基本的食物中毒、休克、中風等等的急救方式，CPR 也是必須具備的技能。結業後，每兩年

必須回到紅十字會，一方面溫習以前的課程，一方面學習新的急救方法。不過有兩種觀光客常見的症狀，紅十字會並沒有教：〃瞎拼慾望無法控制症〃以及〃瞎拼後各式併發症候群〃。這是蝦咪症頭呢？以後會有章節討論。

接下來，則是向當地旅遊局申請報考導遊執照。繳完費用後，旅遊局會將考卷郵寄給您，還限時一個星期作完題目後寄回去。不要以為就那麼簡單，有些題目還真難。有一些關於澳洲地理歷史的題目，我甚至請教了澳洲當地人，也都說不出來。各位讀者，我知道你們在想什麼，但二十年前沒有 Google，也沒有百度。申論題也是阿貴字斟句酌，用打字機打好後……

「廢話，當然是用英文！」（我的牽手幫我校正手稿，看到這裡，又問了一個問題，才會有上面那一句回答）

《導遊阿貴與他的執照》

……才將整份試卷寄回澳洲旅遊局。

以阿貴小時候在台灣練就的考試功力，以及天生的才華洋溢，在短短兩個禮拜後就收到一張導遊執照，這是意料中事。澳洲旅遊局不會告訴你考試成績，但可以確定的是，你在這一個星期內，一定試圖以各種方法取得正確答案，你也因此從中認識了各種澳洲的歷史、地理、文化及風俗民情，而這也正是旅遊局的目的。

爾後阿貴帶團時，一定將執照掛在胸前，以昭示所有貴賓，阿貴可是合法執業的導遊。除此之外，擁有這張執照也有一些好處及甜頭，例如進入觀光景點時，有執照的導遊，只要帶團時秀出導遊執照即可免費進入，不需買票。不必像無照導遊，混在團體人群中進去。這張執照的效期只有兩年，到期時必須更新，只須再參加紅十字會的溫習課程，再繳一次規費

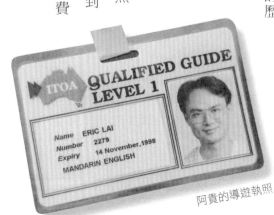

阿貴的導遊執照

即可。

　　有志在澳洲當一位專業導遊的讀者，請先上網查詢取得執照的正確方式，畢竟阿貴考到執照，已經是二十幾年前的事了。

　　如果有人問阿貴：「想不想再回澳洲帶團？」唉，都一把老骨頭了，當然……願意囉！畢竟，那可是相當有挑戰性，也是世界上最有趣的職業了。

導遊守則

各行各業都有一些必須遵守的規矩，導遊當然也不例外。阿貴在考到止式導遊證照後，澳洲旅遊局除了寄來製作不算精美的導遊證外，也寄來一本小冊子。裏面除了第一頁的緊急電話號碼及接下來幾頁的急救須知外，剩下的頁數都是廢話……我的意思是，用廢話寫的導遊守則。

我列出幾點，各位看看是不是廢話：

導遊守則第一條：遵守澳洲法律。（這需要印出來嗎？）

導遊守則第二條：工作時服裝整齊。（我應該不會穿睡衣帶團）

‧‧‧‧‧‧

導遊守則第九條：工作時禁止喝酒。（這一條印錯了，應該在Peter的手冊上）

導遊守則第十條：不可恐嚇、毆打當地導遊。（應該在貴賓守則：不可恐嚇、毆打當地導遊）

‧‧‧‧‧‧

導遊守則第N條：必須準時接送機。（呵呵⋯⋯你如果不遵守這一條，就等著看會出什麼大問題）

導遊守則第N＋1條：不可強迫推銷及硬要小費。（廢話一句。強迫、硬要，有用嗎？）

‧‧‧‧‧‧

30

導遊守則最後一條：隨時注意客人安全。（這是最重要的一點，居然擺在最後面，不過也是一句廢話）

林林總總十數條守則，都是那種即使你不規定，大概也不會有人違反的規矩。這些基本而且必要的守則，都是Common Sense，我相信，即便澳洲旅遊局不印小冊子，每一位專業、非專業導遊，還是會認真遵守的基本規矩，就像你不會帶著客人闖紅燈過馬路是一樣的意思。

但是，這一篇章，並不是來討論這些制式的導遊守則，而是從事這一行的一些潛規則，一些旅遊局不會告訴你的規則。這些不成文的規矩，有很多是必須靠經驗的累積得來。又或者，如果你夠狗腿，倒是可以很快從老鳥身上學到。雖說不注意這些規矩，大概也不會出什

麼大亂子，但是絕對不會讓你成為當地有名的導遊，至少帶團時也別想要太順遂。

阿貴雖然帶團不過三兩年，但也學到不少潛規則，可以給後輩一些忠告，各位參考一下。

隨時清點人數

請你不厭其煩的在集合後、上車時、Peter 關門後、開車前，再點一下人數。你負不起丟掉一位客人的責任。而且請特別留意那種年輕情侶，這是最愛搞遲到及消失的人種，常常點完名，要開車了，又溜下車去上廁所啊，買東西啊，跟遊覽車搞自拍什麼的！因為這是公共時間，私人時間他們要膩在一起情話綿綿。

另一種要稍微注意的人是……，單身一個參加團體旅遊的人。尤

其是陰陽怪氣又單身的人。倒不是說單身一位有什麼特別，只是集合時，大家都有伴可以互相照會，就這位單獨的一人，常常會沒有人注意到而被忽視了。

反而老人家及小孩不需要太注意。老人家有他們長年累積的智慧，他會告訴自己，我們動作慢，所以需提早到。至於小孩子，放心，他們的父母看的比導遊還緊。基本上，父母親到了，小孩子應該就在他們身邊。不過，還是注意一點得好，尤其是帶了一群跑來跑去的小屁孩時，你很容易算錯人數。

絕對不要承認你迷路了

一位導遊在帶團時迷路，那會讓所有客人失去對你的信任。

這很重要，如果客人不再相信你，你說再多好聽的鬼話，也只是

鬼話而已。所以，如果你帶了一群人，要步行前往某個景點，卻真的迷路了，那怎麼辦？現在的導遊會厚著臉皮，堂皇的拿出手機，用 GPS 定位，然後一羣人都拿著手機，自個兒定位往前走了。

阿貴告訴你，當你發現轉過彎，那個應該出現的教堂卻變成該死的菜市場時，可以請團體先就地休息，鬼扯一下路邊看到的任何事物。比如說，這個交通標誌在這裡有什麼特殊意思；或是這兩個垃圾桶有不同顏色蓋子的用意；又或是這一間冰淇淋店的可樂是出了名的好喝（？）……可以耗一下，以爭取一些可以讓你能定得下心來思考道路方向的時間。

所以上團前，拜託拜託，先作好功課，如果不確定路線，前一天去走一趟都行。記住，千萬不要大**喇喇**的走去問路人，因為

34

那不僅是一位專業導遊最遜的表現，還真是丟了導遊界的臉。

不要因為客人而得罪餐廳、免稅店老闆或是Peter

帶團久了，難保不會遇到那種脾氣不好、愛撒野、耍性子、會無理取鬧的客人。幹導遊這一行的請記住，這些奧客三、五天就離開了，犯不著為了一個鬧彆扭的客人，去得罪司機 Peter 或是餐廳、免稅店的夥計、老闆。這些人你以後遇到的機會多得是，但你不會再看到這位令人討厭的客人了。

要如何治這種客人，並不是本篇討論的重點，倒是如果你為了一個有潔癖又得理不饒人的客人去得罪了餐廳老闆，你就等著看你整團的客人餓肚子了。而且，各位導遊、領隊請注意（客人也一樣），要是你真的惹火 Peter，他是有權把你趕下車的。

不要跟領隊或團員搞曖昧關係

嗯，這是一位老鳥導遊給阿貴的忠告及教導，謝謝……。但阿貴實在無法領悟，與領隊陳小姐或團員阿美搞曖昧關係會有什麼壞處？

只要雙方妳未嫁、我未娶，郎有情、妹有意，有何不可？是不是怕帶團分心呢？當初老導遊並未說清楚，而阿貴也恪遵守則。因為那時阿貴已經是一個有女兒的爸爸了。

後來阿貴猜想，曖昧關係是否也意指金錢借貸關係呢？因為曾經有一位美麗性感的女團員跟阿貴說，她把錢包放在飯店忘了帶出來，想跟我先借五十元買東西，晚上回飯店後，再去她「房間」拿。

阿貴到現在還讓她欠著那五十元。

避免與客人談論政治、宗教或爭議性話題

我帶團的年代，藍綠對立、廢除死刑、宗教信仰或同性戀議題並不特別鮮明。阿貴只知道，老導遊有交代，不准與客人討論這些敏感性話題，只要記得他是如何跟客人介紹健康食品及綿羊毛系列商品就好。這些嚴肅的話題，真的不適合在旅遊行程中討論，多掃興！

可是如果，就是有白目的客人，硬要在車上問清楚導遊，您的政治立場或宗教信仰時怎麼辦？那就直接告訴客人，公司有規定，就像帶團時不能喝酒一樣，也不可以談論這類話題。倒是澳洲最近的選舉如何、如何⋯⋯啊⋯⋯各位看你們的左手邊那座橋（如果這樣還無法轉移客人的注意力，再加下面這一句），還有橋上⋯⋯好像有隻無尾熊⋯⋯。

下面這一守則。

基本上，上述的幾條潛規則都很重要，但要說最重要的，莫過於

隨身攜帶緊急連絡電話

緊急聯絡電話有很多種，除了警察、消防、交通事故、醫院、救護車外，還有很多電話號碼，是一位導遊帶團時，必須隨身攜帶的。

常用的飯店、餐廳、免稅商店、各個景點遊樂場、各家航空公司、遊覽車公司及 Peter 們的電話，這些號碼縱使不是緊急電話，但有時候幾通電話，會使團體行程走得更順利。

另外，如果有認識的政府官員、熟識的醫生、律師、老師……等等，這些電話號碼帶在身上，並不會增加你的重量。但是，當有需要時，有沒有那個正確的電話號碼，就會造成不同的結果。

在這麼多電話中，又有一個電話最重要，記住這個號碼，即使團體遇到什麼疑難雜症，一通電話，幾乎所有問題都可以迎刃而解。什麼電話這麼重要？呵呵呵，各位讀者大概都猜到了，那就是導遊阿貴

《導遊守則》

的電話。可惜阿貴已經退出江湖了，各位後輩導遊小姐先生們，當你們初入這一行，除了遵守上述潛規則外，記得帶著一位在當地最資深導遊的電話號碼就對了。

【後記】：阿貴在寫這篇文章時，遍尋不著二十年前那本導遊守則小冊子。也許是廢話太多，早就被我扔掉了。拜現代科技之賜，上網搜尋一下，想找當年手冊的內容。結果發現了一堆大陸同胞的導遊守則。真是太厲害了，連廢話都能寫的如此精彩，不愧是強國人。來！各位讀者，跟著我用北京腔唸一次…

………………

「导游須具备正确的服务理念、优良的质素及修养与专

39

业操守，使旅客获得最高水平的服务。」

「导游须持续学习，自我提升。养成认真、负责的工作态度。」

「导游必须尽力以诚实而公平的方式提供最高水平的服务。」

「导游必须认清自己的职责，要有为旅游业的发展做出贡献的使命感。」

............落落長

............落落長

............落落長

40

布里斯本國際機場

天剛濛濛亮，機場入境大廳已經人聲吵雜。阿貴看看電子顯示板，班機還有十幾分鐘下來，去外頭哈根煙吧。踱著小步，一路跟遊覽車司機、導遊朋友、免稅店公關打招呼，眼睛卻一直瞄著幾位穿合身制服的日本導遊小姐。來到外頭，清晨的冷空氣毫不客氣的往領子、袖口鑽。布里斯本國際機場（Brisbane International Airport）什麼都方便，就是抽煙不方便。整個機場大廈禁煙不說，連個吸煙室也沒有，必須到外面垃圾桶旁邊抽。（註1）

不過阿貴對這機場倒也有份特殊情感。喜歡他的宏偉氣派？一點也不！光拿他的入境閘口來跟桃園機場比較，就會讓人笑他小裡小

氣。不過這機場倒是很乾淨，而且阿貴會喜歡他，也是因為他的生日與阿貴同一天。開幕啟用這幾年來，阿貴總會向客人臭屁，我打了電話給澳洲政府，讓機場與我同一天生日。

這一座花了納稅人兩億伍仟萬澳幣的新機場，規模上仍然比離他不遠的國內機場小，但比起那菜市場似的舊機場，可是好太多了。

1991 年初，當阿貴剛到澳洲時，走進那小小窄窄的舊機場，人群擁擠在一層樓的平房下，分不清出境入境，搞不清廁所餐廳，亂七八糟的，只差打香腸的攤子，不然還真以為飛機迫降在跳蚤市場中間了。

還好，澳洲人的動作慢雖慢，造起機場倒真神速，說蓋就蓋，絕不囉唆，也不跟潮流的來個十幾二十標弊案，也不時興官商勾結……我的意思是官商合作，劈哩啪啦的，比預訂工期提早四個月完工啟用。阿貴來澳十幾年，好像沒看到比這更快的工程了。不過依阿貴看，這新

42

機場也快不夠用了。像現在，一下子到了幾架飛機，乘客傾巢而出，就顯得有點擁擠。（註2）

客人陸續出現。

鞠躬哈腰！「Jet Tour 請這邊等」；

鞠躬哈腰！「Nippon Tour 請那邊站」；

果拿旗子的日本導遊小姐忘了告訴他們可以坐下來休息，如一直站著，只差沒有排好隊。

日本客人總是一對一對出現，安靜有禮的站在指定位置等候，這一群人會

好啦，輪到阿貴的客人魚貫出現，這時沒空看日本小姐了。眼睛直直盯著客人身上的牌子，只要是他的人，一定得趕快去攬過來。

「我是你們的導遊，請到這邊稍候！」阿貴得趕快找到領隊。

「廁所在那邊。」阿貴隨手一指。

「是的，男生女生都在那邊！」阿貴兩手再指。

「換錢？請等一下！」不用急著給小費。

「阿伯，機場裡面不能呷煙喔！」看什麼看，死鬼佬！我們阿伯不知道機場裡面不能抽煙。

「大獅旅遊！請到這邊來。」那邊一看就知道是日本團，還一直ㄔㄨ過去。

「蜜蜂假期？妳們的導遊在那邊！」看阿貴長的帥，假仙來問問。

「是的，我是台灣人！」聽阿貴這種台灣國語，會從四川來的嗎？

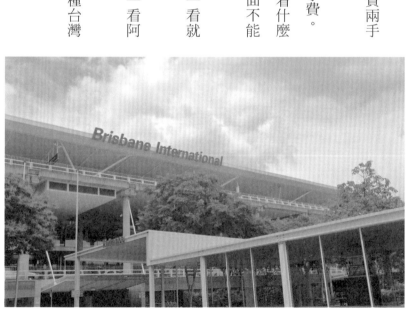

布里斯本國際機場

「是的，我們的遊覽車已經到了。」你比阿貴還緊張。

「去哪裡？我們先去吃早餐！」現在才六點多，除了中國城餐館，哪兒也去不了。

⋯⋯一陣混亂⋯⋯

首先，接到親人、女友的散客最先走。十年不見似的，抱一抱、親親嘴，花不了多少時間走人了。然後，日本團走了。日本客人幾乎不會問問題。接著，韓國團也走了。韓國客人會問很多問題，但導遊會叫他們閉嘴，上車再說。最後，阿貴這一團，上完廁所，抽完煙，目前⋯⋯還在換錢。

唉！阿貴常說：「急什麼急，Nothing is a hurry in Australia.」，跟台灣領隊做了簡短討論，帶了一團台灣來的貴賓，阿貴上蓋（Guide）了。

45

【註1】：布里斯本機場聽到阿貴的心聲，數年後加建了一處吸菸區，而且是室外的場所。而且呢，嘿嘿嘿，阿貴很自豪的跟各位說：「我已經戒煙了。」

（警告）：『吸煙過量、統一中國』

『三民主義、有害健康』

……這……這不干我的事，一定是印刷工廠印反了！

【註2】：布里斯本機場從 2014 年初開始，進行為期十年，總金額也是兩億伍仟萬澳幣的擴建及硬體升級。第一期四仟伍佰萬澳幣的翻新改建工程已於 2015 年中完成。

46

收緣

"收緣"這個詞是句台語。

在一貫道慶祝布里斯本忠恕道院一週年慶當天，阿貴攜家帶眷一起參加慶祝儀式。典禮後，所有人吃著院方準備的齋食時，"收緣"這個詞給了阿貴更深一層的意義。

以前阿貴從來沒聽過"收緣"這個詞，直到接到這一團貴賓，才聽見有人用到這個美麗的詞句。

這一團貴賓與其它團體比較，並沒有什麼特別之處。二十來人，六十左右的歐巴桑居多。若說有什麼不一樣的地方，就是她們比較沈

《收緣》

47

默不聒噪，而且總是微笑待人。阿貴接到團後，如往常在車上先介紹澳洲的地理、歷史、天氣、貨幣、時差等等。遊覽車沿著布里斯本河，向市中心緩緩前進，車窗外風光明媚。阿貴請貴賓們看看河岸兩旁的風景，並且順便提到阿貴在此河岸釣魚的豐功偉績。

「我常來這條河釣魚」，阿貴很喜歡釣魚。

「不吹牛，來澳洲這幾年，阿貴從來沒買過魚，想吃魚，到河邊釣就有了」。

「這條河裡，魚又多又大，鰻魚、鯰魚特別多，因為澳洲人不吃這種無鱗的魚」。

「這兩種魚都很補啊！就是難處理，殺起來滑不溜丟的」。

阿貴如往常一樣說的口沫橫飛、嘴角冒泡，並沒發現團員異樣的表情及過度的沈默。

48

車子到了第一站觀光景點，市中心的喬治國王廣場，阿貴認真的介紹上百年歷史的市政大廳後，宣佈自由活動二十分鐘。

一般的團員在聽到解散後會有幾種標準反應：

1. 問廁所在哪裡。

2. 再問一次集合時間。

3. 照相。與家人朋友、建築物、雕像、鴿子及路燈合影留念。很少有人找阿貴照相，都是找阿貴替他們照相。

4. 抽煙。機場及車上都可以看著香煙，但不准點燃。

可是這一團的客人只有少數幾人往廁所方向走，其他人仍然圍繞著阿貴。有一位穿著整齊乾淨的婦人趨前與阿貴說話：

「阿貴啊，我看你是有慧根的人喔！」其他人也開始附和，「是啊，是啊，少年白髮，有大智慧呀！」

「你們看喲，天庭飽滿，是貴人啊！」

「對喔，所以才叫阿貴嘛！」

阿貴我有點受寵若驚，而且有點……莫名其妙。

「阿貴啊，以後要吃魚到市場買就好了。」

「魚兒水中游，多快活。不要釣牠們吧！」

「阿貴，你是有慧根的人，才同你說的喔……」

「聽阿桑的話，以後不要再殺魚了，知道嗎？」

阿貴不好意思的點頭應允，然後趕緊拉著小陳衝破重圍。

「小陳，怎麼回事，我是不是犯了什麼的，怎麼覺得霧煞煞的？」

「唉呀！阿貴你實在是窄頭加白目，什麼不好介紹，一路談釣魚、殺魚的……。」

「這是澳洲生活很普遍的休閒活動⋯⋯。」

「你跟其他客人談也就算了，你跟這一整團吃素的一貫道媽媽們大談殺生，吃魚的，阿彌陀佛。還說你有慧根，我看你根本就少了一根⋯⋯筋⋯。」

「吃素？一貫道？」阿貴這才知道說錯話了。

「天啊，我還想待會兒去農莊的路上介紹一下澳洲的牛排及袋鼠肉呢！」

團體多少會有一兩位吃素的客人，阿貴一定要事先向餐廳預訂素食餐，確認餐廳準備足夠的素食。因為餐廳必須另外準備團體餐之外的素食，所以經常就是應付應付，弄個一兩小盤青菜打發。而現在呢，阿貴有一整團吃素的客人，更不能掉以輕心，必須在每一餐前，

特別再次叮嚀一次餐廳。

「老闆娘，我是阿貴啦。生意忙吧？」先寒暄寒暄。

「待會兒六點半這一團，全是素食喔！」

「不多，才二十八位而已」

「別大驚小怪嘛，也才三桌。」

「是，我知道，所以才事先向妳報備，讓廚房早點準備。」

「謝謝妳喲，老闆娘，我知道妳最好了！」

「還有，菜的份量要夠喔，謝謝囉。」

這最後一句很重要。當然，那倒數第二句甜的，也不能少。

整團二十八位客人全部吃素，不但破了阿貴帶團以來的紀錄，大概也破了每家餐廳的紀錄。我還真擔心廚房的師傅們，臨時去哪兒變出三大桌的素肉、素雞、素海鮮來。

還好，看老闆娘笑盈盈的迎接客人，她早有萬全準備。菜上齊了，三大桌豐盛的素菜齋食，色香味俱全，連阿貴也吃的不亦快哉。

用餐接近尾聲，阿貴照例起身巡桌。這才發現，菜不但夠，還吃不完。這時，聽到有人在說：「來，來，收緣，收緣。」然後三兩個人將一盤菜吃光不剩。然後，再拿起另一盤，又是「來，大家來收收緣。」於是這盤菜又盤底朝天了。

喔，原來 "收緣" 是指將桌上的菜餚吃完，不要浪費的意思。多美，多好的一句詞。阿貴心裏想，這些可愛的歐巴桑媽媽們，這般千萬里飄洋過海到澳洲來，與眼前這桌菜餚結下緣份，當然必須吃完，收下如此的福份，這般珍貴的緣。

阿貴想著想著，另一桌也有人說了：「來來，林媽媽，這炒米粉很好吃，我們來收緣吧。」林媽媽苦笑著回答：「唉呀！實在是收

不下了，已經收太多緣了，請張太太幫忙收吧。」阿貴一聽，走了過去：「來，沒關係，阿貴我來收這份緣！」邊吃著炒米粉，阿貴心中滿心歡喜，看著這群可愛的媽媽們，正在努力的收緣。

現在回想起來，已經是十幾二十年前的事了。那時候的這些團員，原來是到澳洲來看環境，覓場所，欲將一貫道的慈愛精神傳到澳洲來的先頭部隊。如今，一貫道已在布里斯本紮根，也興建了莊嚴美觀的道院。

此時，阿貴吃著素齋，看著一小群專程從台灣搭機來煮素食的歐巴桑正忙碌著，心中也默默的祝福這些可愛的一貫道媽媽們。因為，阿貴何等福氣，也收到這份緣了。

賓主盡歡

導遊的收入有個定律：收入與團體人數成正比。雖然不是百分百符合，但也八九成準。團體人數愈多，消費成績愈好，那阿貴的 commission 就愈高。

阿貴拿到公司的派團資料時，二十來人的中型團體，並無特別之處。只是當阿貴在機場出境大廳陸續接到團員時，心中實在有點 OOXX。

一整團的國中生外加四位老師……十幾二十個沒有消費力的國中生！那就不符上述定律了，因為還有另外一則定律：收入也與團體的年齡成正比！

阿貴每次接團時，總會自私的希望接到採購團。不然來個人海團也好，不採購，小費也可觀。又或者來個美女團，賞心悅目，工作愜意，絕不計較採購及小費，服務也絕對盡善盡美。但人總不會永遠順心好運，團帶多了，總會踫到現在這樣的〝愛心志工〞團。（意指導遊本次帶團，是去當愛心志工）

你說阿貴自私？是，他是的。你說阿貴好色？他也承認。你說阿貴死沒良心？錯！你錯了！阿貴仍然很有良心、很有職業道德，認真的帶著這羣小朋友遊覽黃金海岸，只是對此團的 shopping 死心了。

相處一天下來，阿貴倒也覺得精神奕奕，充滿活力。跟年輕人相處真好（也真累），讓你的步調慢不下來。這些年輕小伙子，絕大多數是第一次出國。言行舉止仍帶著稚氣，並且有一份出自好奇，帶著探險意味，似乎天不怕地不怕的自信心洋溢臉上。

他們是某國中的籃球校隊，剛拿到國中級的全省冠軍，學校及家長為了獎勵大家，合資讓他們來澳洲玩。團長是學校的訓導主任，外加學校的體育老師，英文老師及一位行政人員。

遊覽行程第一天結束後，訓導主任就叫阿貴去訓話，不是啦，叫去商量。原來這次來澳洲，除了遊覽澳洲風光之外，校長及家長們都希望他們有機會與外國小朋友的球隊切磋球技。

原來，主任是希望阿貴安排一場友誼賽。這可是大問題。除了另外安排交通，租借場地之外，還要在兩天內找到一組球隊。這可是高難度的問題。安排巴士，租用球場都不困難，要找球隊也容易，但要找到年紀一樣，球技相當，水準不會差太多的球隊，這可難了。總不能去找一隊平均身高兩公尺，有職業水準的球隊來殺我們的中華小將，或是到小學部去隨便拉一隊小朋友來辦家家酒，那也沒意思，我

們可是台灣的冠軍呢!

這真是阿貴帶團以來,最大的挑戰,最難的問題。各位讀者,請勿想像以下的畫面:看著主任,嘴裡唸著高難度啊,手指頭作數鈔狀的賊樣子。

不過,別忘了,阿貴是黃金海岸的三大名 Guide 之一。要在當地混導遊,一定要有些人脈,有些門路的。只會澳洲的地理歷史,只會幾句英文或只會推銷 shopping,不會讓你成為名 Guide 的。阿貴很快租到球場,租好夜間巴士,就開始連絡所有的澳洲朋友,各中學體育老師以及各籃球俱樂部。

好了,說結果。第二天一早,阿貴順利找到一支球隊。除了平均身高比台灣隊高十公分外,其餘各條件實在是勢均力敵,天衣無縫的

對手。九年級生（相當於台灣的國三），學校校隊，剛拿到昆士蘭州的州冠軍。

「就是有這麼巧的事。」（我的牽手又問了問題）

比賽前的暖身後，兩隊互相握手時，阿貴心中一股紅娘之喜，好像千辛萬苦終於搓合一對好姻緣似的。雙方家長，對不起，是雙方老師也握手寒暄，相敬如賓。因為都不曾與外國人打過球，也都聽不懂對方哇啦哇啦鬼叫蝦咪，所以比賽剛開始，兩邊似乎都有點混亂。中華隊身材短一點，靠團隊合作，投球也夠準頭。澳洲隊也不是省油燈，身材高，一跳一扣好像吃飯般容易。

場上氣氛熱烈，場外阿貴搖旗吶喊。其實友誼賽嘛，輸贏不必太

計較。放屁，什麼鬼話，比賽就是要贏，不然中華隊千里迢迢來輸球，哪對得起家鄉父老、學校師長同學？可是，澳洲隊人高馬大，又有主場優勢，在自己土地上輸給一群小個子？No! It is not an option!

你可以想像這場比賽激烈的程度了。

這場比賽精彩刺激又緊張，兩隊都卯盡全力，拼上小命。阿貴時而為兩隊球員送水遞毛巾，時而為中澳兩位裁判翻譯，更重要的，隨時提高警覺，預防兩隊血氣方剛的小將，一個看不順眼（還好言語不通，不會一言不合），就幹起架來。你說，導遊阿貴可有良心沒有？

中間有個小插曲，所有人都傻眼。中場休息時，裁判及老師們集合場地中間討論比賽過程，阿貴好像跳了一支舞？因為阿貴誇張的用手肘比向身邊兩三個人之後，一會兒，阿貴又抱著籃球繞兩位裁判小跑步一圈。這是什麼餘興節目？沒有啦，阿貴只是用肢體語言解釋他

《賓主盡歡》

不會說的籃球術語：「拿拐子」以及「帶球跑」。

這一團的故事有點長，不過最精彩的就在最後面。一番鏖戰後，哨音響起，時間終了，阿貴永遠不會忘記當時的情景。到底誰稱王，誰為寇？為什麼兩隊的球員，老師，甚至連裁判都尖叫、歡呼的抱在一起，互相握手道賀呢？

只能說，老天爺自有祂的安排。

兩隊終場比數 50:50 戰成平手，都是贏家。你說有比這更好的結局嗎？

有，還有更好的結局……

賽後，中華隊邀請澳洲隊到台灣一遊。主任要阿貴特別聲明，除了機票費用自理外，到台灣時的一切費用由該國中全程招待，而澳洲

61

隊也欣然接受，答應來年台灣再見。真是美事一樁，不是嗎？

主任又叫阿貴了，「這兩天你費心了，來，一點小意思」塞了不

算少的小費給阿貴，多爽快啊！多美好的結局⋯⋯。

故事結束了嗎？等等，還有更好的！

這一臺由沒有消費能力組成的國中球隊團，打破了第二條消費定

律，因為每一位小球員都有一張長長的購物清單！這才叫完美的結

局。

【後記】：阿貴聽說澳洲隊中，有幾個成員家庭，第二年真的到台灣

去玩了幾天。算一算，這些國中生現在應該已經是三十

五、六歲的青壯年人了，如果你當年參加過這場台澳世紀

戰役，請你與阿貴連絡，阿貴很想念你們！

62

聖誕節佳賓

已經忘了是哪一年。但這一年，對這一團的貴賓來說，肯定流年不利，而且永生難忘。

阿貴帶團多年，客人出境的表情通常是疲倦（沒睡好），徬徨（語言不通），滿足（太多飛機餐）或是精神萎靡（哈煙啊！）。但這一團的客人只有一種表情——怨恨。怎麼每個人的臉都不太高興？阿貴識趣的拉了領隊小陳到旁邊咬耳朵。

「怎麼回事？客人都不太爽的樣子？」

「唉！平安就好，還不爽什麼？又不是我的錯！」

「怎麼了，不要告訴我差點擇飛機吧！」真正口無遮攔。

「沒那麼嚴重，但也差不多了，差點以機腹迫降而已啦！」看得出小陳心有餘悸。

「難不成你們搭花航？」開開玩笑，花航您別介意。

「不是，是安捷航空（註）。前天飛機才起飛十分鐘，機長就宣佈機械有點小毛病，須返回機場檢查。哇靠！小毛病？機艙都冒煙了，還有人看到引擎冒出火花……」

「小陳，喘口氣，沒事了！」

「煙霧迷漫中，有人找不到救生衣，有人喊先拿護照……」

「拿護照幹嘛？上天堂還驗簽證咧？」阿貴有口無心。

「不要插嘴！我自己呢，就是找不到紙筆寫遺書。他 X 的，嚇死人的〝小毛病〞」

「後來呢？後來呢？」阿貴聽出興趣來了。

64

「回到中正機場，平安降落‧‧‧‧」小陳情緒稍稍緩和。

「全部的乘客在機場等了幾小時，才說不飛了。於是整團的人被安排住機場旅館過夜，隔天呢又在機場混了一整天，昨天晚上才又上了〝同一架〞飛機。」

「還敢坐？」

「不坐又能怎樣，X的，已經取消一天的行程了，總不能取消全部行程吧！這樣客人沒得賠，會翻臉的。」

「沒關係啦，人平安就好了。」阿貴的狗嘴終於吐出象牙。

各位讀者，這些客人夠衰了吧，搭了一架差點出事的飛機，取消了一天行程，在機場耗了一天一夜，又搭同一架飛機來到澳洲‧‧‧‧

故事結束了嗎？唉‧‧‧‧還沒呢！

因為‧‧‧‧今天是聖誕節。

「好了，阿貴，今天是聖誕節，我答應他們好好玩一玩的。」小陳露出專業人仕，認真負責的表情。

「聖誕節……是的，今天是……聖誕節，嗯，好好玩玩……」阿貴有點結巴。

「今天的行程可能請你多費心。將昨天取消的〝布里斯本 City Tour〞，黃金海岸的〝海洋公園〞，跟今天的〝可倫賓鳥園〞以及〝太平洋購物商城〞的參觀行程擠一擠，排成一日遊。晚上呢，再帶客人到賭城去輕鬆一下，看看秀。你說如何？」小陳一臉天真無邪。

阿貴這下完了！

說話的當時，客人也差不多到齊，將領隊小陳及阿貴圍了一圈，怨恨的表情逐漸退去，雀躍的提出自己的意見。

「對呀，City Tour 沒去就算了，海洋世界要門票的，一定得去看看！」客人甲。

「我叔公說，一定要去鳥園餵鸚鵡喔，好好玩的！」小客人乙。

「全澳洲最大的太平洋購物城，是我瞎拼的終極目的地，千萬別錯過！」女客人丙。

「晚上看完秀，再去賭場輸贏一下，賺點機票錢，哈哈！」男客人丁。

「……」，所有貴賓七嘴八舌，熱烈地討論起行程。

「各位，各位貴賓，這個……行程嘛……對的，去鳥園餵海豚很精彩……嗯，去賭場 Shopping……還有這個……海洋世界看鸚鵡游泳……」語無倫次的導遊阿貴甲。

「啊，對了，廁所在大廳盡頭，那邊有飲水機。要先換點澳幣

嗎？或是出去外面抽根煙⋯⋯」顧左右而言他的導遊阿貴乙。

遊阿貴丙。

「＃＠～Ｘ⋯⋯」面無血色，但不能坐以待斃而快速動腦筋的導

遊覽車上，阿貴正在向客人說明聖誕節對西方人的重要性。

「就像除夕，大年初一，對我們台灣人一樣，聖誕節對西方人來

說，是一年中最重要的節日，所以這一天，商店是不開門的⋯⋯」阿

貴愈說愈小聲。

「台灣商店初一也開門營業啊！」有人接著說。

「而且⋯⋯所有觀光景點也都不開放⋯⋯」阿貴抱著頭，怕有人

丟鞋子⋯⋯

一陣嘩然！

「靠，旅行社騙錢啊！」客人甲指著小陳的鼻子咆哮。

「哇，沒餵到小鸚鵡，我回去告訴我的立委叔公！」小客人乙嗚咽的哭訴。

「Shit，這一趟有多少人托我買東西，你知道嗎？」女客人丙瞪著阿貴大叫。

「X的，昨天泡一整天機場，我看今天恐怕只有再泡一整天賭場了。」男客人丁自作聰明的說。

小陳搶去麥克風，以具有威嚴的專業口吻，試圖安撫眾人，

「大家靜一靜，沒有開放的觀光點門票，一定如數退還各位。」說的好，是條漢子。

「聖誕節，商店觀光區沒開放，也不能怪阿貴。」不，不是漢子，是烏龜，居然將箭靶掛在阿貴脖子上。

「不過，我知道賭場一年四季不關門。今天我請客，叫導遊帶我們去賭場，看看秀，喝兩杯，順便試試手氣，怎麼樣？」小陳慷慨激昂，大伙將目光看向導遊，小陳順勢將麥克風傳了過來。屬害的傢伙，將問題丟給導遊。

「各位貴賓，是的，賭場一年四季……每週七天，每天24小時不打烊……全年只有……只有……一天，要關門清潔……就是……就是……聖誕節。」

經過這幾年帶團生涯，帶了不下百團，就屬這一團命運最坎坷。

不過，黃金海岸三大名Guide之一的阿貴可也不是浪得虛名，阿貴自有辦法帶這一團貴賓到處玩上一整天。

黃金海岸最有名的沙灘，大大小小的公園，美麗如畫的大學校

區，連黃金海岸的高級住宅區也去繞了一圈，看看有錢人住的豪華宅邸。這些地方不但不需要門票，而且保證終年不關門。

至於這些可憐又可愛的貴賓們倒也認命了，在各個旅行團絕不會到的地方，到處拍照，留下這輩子絕對忘不了的回憶！

還好，菩薩保佑，中國餐館照常營業，而且晚上 check-in 的旅館，一年 365 天，天天開門。

【註】：安捷航空（Ansett Australia）1936 年成立，總部在墨爾本，2001 年因營運不佳，宣佈破產。

這是阿貴看過，最倒霉的航空公司了！

安捷航空標誌（網路擷圖）

莊稼人

若說帶團有辛酸，有歡笑，那這一團是屬於歡笑。

若說帶團有鬱悶苦累，有溫馨喜悅，那這一團是既溫馨又喜悅。

一大群穿著樸素的客人，有點土，又有點……聳，哇啦哇啦的從國內機場的小閘口湧出來。說著相當本土的海口音台語，尾音上揚，語尾還三不五時加一個〃泥〃字。他們來自南部海邊的一個小村莊，趁農忙季節結束，偷閒揪團出來玩。

「嗯攏總庄腳來的庄腳郎啦，哈哈哈。」

「來甲這先進國家，供話愛巧小聲泥。」

72

「勇伯啊，啊浬有榨昏冇？」

這可對上阿貴的味了，每次帶團總是說著彆扭的國台語，現在可以全程台語放送。本篇會有很多台語對話，對於台語不輪轉的讀者，就巧歹勢囉。

上了車，仍然是鬧哄哄的。

「阿珠姨，來架坐啦，這邊冇日頭啦。」

「春花嫂啊，緊轉去甲恁尢坐作伙」

........

「阿貴啊，境嬤是按怎泥，奈不開車？」

「恁愛攏總坐好暸後，運將甲A開車啦！」

這群做實人，一路上說說笑笑，似乎沒什麼煩惱，凡事粗枝大

葉，不拘小節，說話聲音哄亮，直來直往，平實又率真。也因為如此單純的個性，讓整個行程笑聲不斷。

團體入住黃金海岸的賭場酒店。這座五星級飯店整個一樓全是賭場及餐廳，二樓才是客房的 Check-in 大廳，就是所謂的：Lobby。

第二天一早，阿貴在 Lobby 等大夥集合。十幾分鐘後，阿貴納悶想著，這些莊稼人應該都很早起，為何會遲到？又過了一會兒，阿貴起身下到一樓，看看是否有人一早就衝進了賭場。這才發現一群人聚集在飯店大門口外面的路邊，或蹲或坐，閒閒的聊著天。

「恁耐攏總造來架？哇供 Lobby 相等啊？」

「素啊，你叫大家〞路邊〞相等啊！」

「啊咧，是 Lobby，不是路邊啦……」

只怪阿貴不應該落英語的。

雖說這些人也許學歷不高，但每個人都是實實在在的，而且處處都熱心助人，充滿鄉下人特有的關懷。有一天下午，阿貴肚子不舒服，在車上一邊介紹一邊撫著肚子，跟大家說也許是吃壞肚子。到了下個景點，阿貴收到了十多種成藥、中藥、草藥及各式藥膏。每個人都說絕對有效。阿貴對這些做產郎，實在揪感心。只是懷疑，我如果全部吞下這些藥丸加粉末，然後左右搖一搖，上下跳一跳，不知道肚子會不會爆炸？

行程中，阿貴也會隨時找話題與他們閒聊，甚至逗逗這些老實人。在前往海洋世界的車上，阿貴問一位歐巴桑：

「阿桑，你知ㄚ恁是對叨位來到黃金海岸嗎？」

「栽啦，是嘿洌……嘿洌蝦咪……水蜜桃來Ａ啦！」全車一陣大笑。這位可愛的阿桑，一直記不得〞雪梨〞這城市名字，每次問她，

都會出現一種新水果。

在海洋世界裏，有幾對夫妻檔報名參加一項自費行程，搭直昇機從空中遊覽黃金海岸。起飛前的等待，大夥一直討論如何坐在對的座位上，才能看得清楚全景。一直搞不定的情況下，來問阿貴的意見。

「總共也不過幾個位置，你們上了直昇機，有位子就趕快坐好，繫上安全帶，不要再換來換去，等你們換好座位，直昇機都回來了，什麼也沒得看。」

「喔……對厚，才五分鐘行程，還是聽阿貴的話吧！」

團員似乎都很健談，天南地北、歷史地理、天氣作物，他們都能你一言我一語的聊半天。有一次在自由活動時間，幾個人一直談論醬

76

油的釀造過程，嘰哩呱啦很來勁，阿貴湊過去參一腳。

「你不信，你問阿貴，郎伊厝裏是作豆油Ａ」

「作豆油的？？」阿貴滿臉狐疑。

「昨日問你，你不是供你厝是作豆油Ａ？」

啊洌，阿桑喂，哇是導遊，不是作豆油啦！各位讀者，帶團累嗎？這一團是笑到累的。

行程最後一天，來到布里斯本的 City Tour。第一站是宏偉的市政廳及廳前的喬治國王廣場。阿貴在介紹這座昆士蘭沙岩建造的百年市政廳時，耳邊聽到有人調皮的說，真想捉兩隻廣場上那些不怕人的鴿子烤來吃。所以阿貴在介紹完市政廳後，補了下面這段話。

「各位貴賓，廣場上這些粉鳥仔你不要去捉喔！因為……」大夥靜了下來。

《莊稼人》

「第一個原因，這些鴿子是受市政府保護的，你去捉牠，會被警察開單喔！」一群人專注的聽著，阿貴知道，警察——這代表權威的兩個字，除了對付我兩個女兒外，對付這群老實的鄉下人也很有效。

剛剛說要烤粉鳥的大哥，吞了一口口水，心中像在說，好加在阿貴有說……。

「至於第二個原因，注意聽，這點很重要。為什麼不能去捉這些鴿子，那是因為……你們捉不到啦！」哈哈哈哈，雖然是阿貴每團都說的冷笑話，但這一團的客人最捧場。

三天半的相處，就不提節儉的鄉下人對購物的興趣及成績了。但阿貴好喜歡這一團的客人，雖然本篇故事用了庄腳郎、做實郎、做產郎、莊稼人或鄉下人來稱呼他們，但並沒有任何取笑貶低的成份。

78

《莊稼人》

你看他們每個人那因為粗活而長繭的雙手；因為日曬而黝黑的臉孔；因為風吹而粗糙的皮膚、以及永遠都那麼哄亮爽朗的笑聲，最重要的，每人都有一顆良善且充滿關懷的心。那不就跟阿貴一樣，都是一位真正的——台灣郎啦！

79

兩人團及一天團

這兩個團體之間並沒有任何關聯。

會將這兩團放在同一個章節有兩個原因。第一，這兩團都保持阿貴的帶團記錄。兩人團顧名思義，破了人數最少的記錄，只有兩位貴賓。另一團，則是天數最短記錄，一天。不過，是整整一天。（還有一項記錄，最後會提到）

第二個原因則是阿貴在帶這兩團時的經驗及心境，完全不同。

帶兩人團時，阿貴仍是沒有執照的菜鳥。各位讀者，如果參加過出國的旅遊團體一定知道，導遊的收入大部分是靠客人的小費以及在

《兩人團及一天團》

免稅店購物的退佣。所以團體人數多是收入的最起碼保障。兩人？一對夫妻？只有兩位貴賓？這種團哪個導遊想帶！所以囉，菜鳥的悲歌。

其實兩人團在日本很普遍，尤其新婚蜜月的小倆口最多。這種旅遊方式有專屬導遊，有私人司機及寬敞乾淨的七人座廂型車接送。可是那是高消費群的日本人啊。阿貴的兩人團呢？公司只說，兩位貴賓，兩天，每天澳幣五十元，外加開阿貴自己的小車，補貼二十元油錢。就醬？就醬!!唉，菜鳥的原罪。

開著阿貴自己的小白車到飯店接兩位貴賓時，心中還蠻期待行程中，老婆會大開殺戒去血拼，然後行程結束時，老公會大方賞小費。

可是在往鳥園途中，老公一路訴說女兒在澳洲唸書花了很多錢，老婆更控訴澳洲的物價沒天良……。唉，菜鳥的歷史共業。

阿貴的心，酸的寫不 ＃ Ｘ ＊ 。

（最後那幾個字沒印出來不能怪印刷廠，印刷廠有印，但是被阿貴的眼淚弄糊了）

經過一年半載的淬鍊，阿貴成長了。已經是黃金海岸的三大名 Guide 之一，自然公司也是另眼看待。也因此，當公司另一位導遊同事搞砸了一個七人 VIP 高爾夫球團，惹毛了這七位大老闆而被臨時換掉後，公司只好請阿貴（雖然不是最資深，卻是公認最厲害）出面收拾善後。

最後一天行程，早上須安排一場十八洞的球，下午須走完電影世界（Movie World）的行程，晚上隨大老闆意願加 Tour。

第二天一早，天還沒亮，阿貴不到五點出門，五點半就上

Guide。阿貴不敢問前任導遊出了蝦咪狀況，只依照 SOP 迅速替老闆們準時在球場 Check-in。六點開球後，阿貴在休息區等待時，看著電影世界的簡介地圖及各種表演時間表，研究如何在半天內走完電影世界裏面，該參觀的行程以及不能錯過的表演。

球打完了，一群人說說笑笑的換裝、上車，當阿貴是隱形人，完全沒將阿貴高標準的服務放在眼裏，似乎還在火大昨天的導遊。

不過情況在三十分鐘往電影世界的車程中有了變化。阿貴在車上一如往常先話家常，然後開始提到澳洲的中小企業，全球的經濟情況以及經營公司的辛苦等等，將將好切入大老闆的話題，然後良好的互動才得以展開。如果此時你再跟這些大老闆說什麼澳洲地理歷史，澳洲綿羊油有多好嘟多好，或是阿貴的薪水有多微薄，那恐怕到了電影世界門口又要換導遊了。

在園區裏的餐廳用中餐時，阿貴試探的問這七位 VIP，是否可以配合我的時間，並在園區裏各景點或表演結束空檔之間小跑步，那阿貴可以讓各位貴賓參觀到所有重要景點，並看到所有不能錯過的表演。而且在園區關閉之前，還有半小時自由活動時間，可以去搭目前最夯的倒吊式雲霄飛車。

神啊，真是神，這七位老闆級人物真是行動敏捷，精力充沛，說話不囉嗦，只回了阿貴說：「OK」。

所以呢，整個下午緊湊而且有點緊張的行程完美結束。七位老闆，七個開心的笑容外加七種對阿貴的讚美。唯一美中不足的是，七位老闆中沒有一位去嚐試雲霄飛車。真的是，有錢人巧驚夕？

故事結束了？NO、NO、NO……

亂七八糟的電影世界地圖

84

服侍完大老闆晚餐後……

「阿貴，帶我們去賭場走走吧！」

哇洌，叮憐ㄟ阿貴，早上五點多就跟你們耗到現在，我甚至沒有下場打球，都已經累的蝦咪鬼啊，你們都不累？那為什麼剛才要你們去搭雲霄飛車時，每個人都喊累了，年紀大了，蝦咪碗糕藉口一大堆……

就醬，又陪著老闆們到了賭場。先到酒吧喝兩杯助興，然後陪著老闆們到賭桌去輸贏。他們說阿貴是福星，要陪在賭桌旁。

凌晨一點，超人也會累。

叫了加長型禮車，送老闆們回飯店後，阿貴的精神卻超 high。

因為七位精明、能幹、仁慈、體貼、英俊又瀟灑的老闆，真正是賞罰分明，賞了阿貴破記錄的小費。

歌舞團之成人秀篇

公司派團時告知，這是一群由政府補助的表演團體，到澳洲表演，宣慰僑胞。阿貴對這一團的團員並沒有什麼特殊印象，倒是對來接機的那位官方人員印象深刻。

在機場接團時，一位穿著西裝，戴著斯文眼鏡，頭髮梳的油亮整齊，手拿文件的大哥，急急忙忙的先找導遊，正是在下阿貴。

「你是導遊吧！我特別請旅行社一定要派最資深的導遊。」

「您客氣了，最資深不敢，混口飯吃而已。」看我歷練不夠的樣子。

「我是大使館的人，這是我的名片。」台灣有派大使？

名片上寫：駐澳洲台北經濟文化辦事處布里斯本分處……一串落落長的官方（或民間單位？）名稱，而職稱是：主任辦公室助理。

哇！好……大的官。

「這一團好好帶，加菜買點心的費用可以跟我請款……」那當然！

「行程安排我作了一些修改，今天晚上的表演……」蝦毀？改行程沒跟導遊商量？大忌！

「表演之前，會有……（一堆官職），還有……（一堆仕紳）都會來，到時候……」這位大哥，我看您來帶團吧！

不出所料，這位老兄一上車，劈哩叭啦的介紹起來。哈，我樂得輕鬆，這還是第一次帶團時，坐在遊覽車位子上聽別人介紹。但這不是我對這位仁兄印象深刻的主要原因，而是他在車上說了一段話，一

段不中聽的話，讓阿貴印象深刻。

「⋯⋯全世界許多富豪會來黃金海岸置產，房子豪華又奢侈，家中除了許多超跑，甚至還有遊艇及直昇機⋯⋯」這話不誇張。

「這些人沒事開著法拉利在路上四處跑⋯⋯」so far so good⋯⋯

「我每次想跟他們尬車，沒有一個人敢跟我拼⋯⋯哈哈哈。」

就這句話聽起來特別刺耳！

先不說這些人是否遵守速限在開車，但是請想一想，法拉利想要尬車，也會去找保時捷或藍保堅尼，跟你的平民車尬？有沒有搞錯！

更何況，這些人都是身世顯赫，家財萬貫的富豪，他們的命值錢，您的小命值多少錢？會跟你搏命尬車？真是不懂世事的傢伙。只不過是代表處的，主任辦公室裏的，小小助理，連官都不是，就如此狂妄，以後真讓他當上一官半職⋯⋯那百姓可慘了。說到哪兒了⋯⋯只因為

阿貴實在不喜歡他這種把導遊晾在一旁，喧賓奪主的態度。

一天下來，阿貴難得有機會可以說幾分鐘話，這位大哥又搶走麥克風，說晚上的表演很重要，有許多高官顯貴來看表演（啊！不是宣慰僑胞嗎？，來一堆官員作啥？），希望大家盡力表演，不要緊張（我看是他最緊張吧，好像表演搞砸了，國家也亡了似的）。整天行程被他改的面目全非，又提前晚餐時間，只為了最完美的演出。

晚餐後，車子直接開到表演場所。想說行程結束沒事了，搭Peter的車順道回去了……這時，團長跑了出來。

「阿貴啊，對不起，有點小事請你幫忙一下。我們少了一位打燈的工作人員，可以請你代一下嗎？」

這位團長臉圓圓的、手圓圓的、小肚子圓圓的，連說話都圓圓的，和藹可親，笑容滿面，讓你想不出可以拒絕的理由。反正沒事，

就留下來打燈。這應該很簡單吧，開燈、關燈，有什麼難的，哈哈哈，too easy……蛤……蝦咪‼這座大炮由我負責？一架跟我一樣高的投射燈，哇洌，有嘸搞錯。工作人員三分鐘解說後，阿貴硬著頭皮上陣。這巨無霸投射燈操作起來倒輕鬆容易：開燈，對準舞台上重要人士移動，關燈，如此而已。只是站在這座巨型投射燈旁真的很熱。

前半小時真難熬，因為燈一直開著……市長致辭，處長致辭，主任致辭……然後，A會長謝謝，B來賓感恩，C女士送禮……沒完沒了。

好了，廢話終於說完，開始載歌載舞，沒阿貴的事了，總算可以走人了……

「阿貴啊……」

又～～怎麼了？我不會唱歌，也不會什麼民族舞蹈，再缺人我也沒輒。阿貴停步轉身，原來團長跑來說謝謝、塞小費啦！對嘛，這才

是江湖上行走的角色，懂得人情世故。

第二天，助理開著自己的車到飯店來。乖乖，加裝尾翼，加大輪框，加粗排氣管，一路蹓蹓叫駛入停車場，也難怪他一直想跟別人尬車。老兄，您再怎麼改你的車，也還是〝福〞字輩的車，不會變成紅鬃馬或小蠻牛的啦。這位助理帶著笑容上遊覽車，看來昨晚的表演很成功。說了兩句感謝話語（而且沒改我的行程），坐了下來，把指揮權交給真正的導遊手上了。

團員們似乎比昨天放鬆，還哼起昨晚的主題歌，真唱不膩耶。一天下來，沒什麼新鮮事，阿貴介紹起夜間自費行程。出乎阿貴意料之外，獲得多數人贊同並報名參加的，居然是去看成人秀。也許是強調只在飯店附近，走路即可到達吧！

每天晚上八點開場的成人秀，節目內容大同小異。金髮美女寬衣解帶，隨著音樂扭腰擺臀，壯碩猛男邊搞笑邊戲弄女觀眾，娛樂性高但不粗俗，是黃金海岸市中心區頗受觀光客歡迎的夜間節目。門票不貴，入場還附送飲料一杯，果汁、汽水、啤酒任君選擇，台灣男客人大多選啤酒助興。阿貴因為是導遊帶團來，不須買票，而門口那位身型魁梧的凶神惡煞看門人，跟阿貴也熟，只會對我點頭微笑。買好票，帶客人進去就座，阿貴出來跟門神哈啦兩句，請他抽根煙。

這時候，你猜誰出現了？助理大人停好愛車跑來湊熱鬧。我猜一般時候，他可能也沒藉口來看成人秀，今天終於逮到機會看秀了。

「阿貴，客人進場了？」先攀關係。

「嗯……」冷冷回應。打什麼主意我會不知？

在他順勢要入場時，被門神擋下，要求驗票。這位老兄出示了名片，說他是大使館的人，有客人在裏面。啊我那位門神朋友板起臉，沒好氣的來一句神回覆：「即便是美國總統要進去找老婆也要買票！」

我對著他聳聳肩，請他乖乖去買票。

裏頭節目正上演，乾冰使全場煙霧瀰漫，台上台下都粉嗨。阿貴心中覺得有些好奇，這些團員心中有何想法？昨天他們穿著衣服，唱跳跳給別人看；今天則是看著別人唱歌跳舞……脫衣服。有些……

奇怪的感覺吧！呵呵。

他們高興，阿貴賺點外快，圓滿就好。

第三天，他們要飛到雪梨再表演一場，真是辛苦。在國內機場送

93

機時，圓圓團長特別又來道謝，握手鞠躬，真是符合他圓圓的外表。

這時候聽到助理大人打電話給雪梨接機的人。

「……是，是，他們的班機會準時到雪梨，再麻煩秘書長接機了。」

靠腰……一位更大的官接機！這下雪梨的地陪慘了……。

致命武器

黃金海岸有三個世界，夢幻世界（Dream World），海洋世界（Sea World）及電影世界（Movie World）。而台灣只有兩個世界，藍色世界及綠色世界。（哈哈，不好笑！）

這三個主題樂園是黃金海岸的主要觀光景點，旅遊團體在三、四天的行程中必定會到其中一個樂園，是大人小孩都喜歡的景點。阿貴對這三個樂園的熟悉度自然不在話下，造訪的次數比我家附近的公園還多。

這幾個主題樂園也常常推出新的遊樂設施，以吸引新客源，並維繫舊遊客的回訪。本篇並不是介紹這三個樂園，只是要敘述一段阿貴

與一位八十歲阿伯，在一項新遊樂設施中，共同冒險的歡樂經驗……

其實是恐怖經驗。

有一年，電影世界推出一項新的雲霄飛車，座椅掛在軌道之下，兩腳懸空的恐怖玩意兒。當年這是世界首創，吸引了全世界愛好刺激的人士前來體驗。新的雲霄飛車命名為〝致命武器〞（Lethal Weapon），以當時好萊塢一部賣座的警匪電影片來命名。這部電影由澳洲裔影星梅爾吉布遜主演，電影敘述……喂……，對不起，離題了，阿貴只是想釐清，為什麼這恐怖雲霄飛車會以這部電影命名，

那……到目前為止，還不知道為什麼？

阿貴帶過的團體中有八十歲老伯並非少見，但心臟這麼強的，他

屬唯一。這位老伯聽完致命武器的介紹後，第一個表示有興趣嚐試。

阿貴心裡想，等會兒帶各位站到致命武器旁邊，看它跑一圈，聽聽尖叫聲後，通常大夥兒就會找各種藉口離開現場。可是這位老伯看完、聽完後，更是躍躍欲試，拉著阿貴陪他上去冒險。阿貴指著排隊入口處的警示標語，想嚇唬嚇唬他。

「阿伯，你看這落落長的英文，是一大串不適合乘搭本設施的狀況⋯⋯」阿貴推一下眼鏡，假裝認真的研讀。

「舉凡有高血壓、心臟病、糖尿病、胃潰瘍、氣喘、胸悶、骨折、痔瘡、蛀牙、失智、感冒咳嗽膨風拉肚子⋯⋯等等，都不可以搭乘。」亂掰一通，想要亂槍打鳥。

「哈哈，我都沒有！」阿伯很注意聽，也很快回答。

「還有，長的太高、太短、太胖、太瘦⋯⋯還有你看，年

齡太小或太大都不可以的啦！」阿貴才剛剛鬆一口氣……

「幾歲以上不可以？」

「嗯……沒寫。」

「哈！那還有什麼限制？」

「這個嘛……最好有家屬陪伴。」

「我兒子媳婦跑去看西部秀，我老伴在天堂，阿貴就是我現在唯一的親人了！」我看是閃不掉了。

在排隊等待時，阿貴回憶起當初第一次來搭這恐怖東西的可怕經驗。

當時致命武器建造完成後，電影世界透過澳洲旅遊局，發了邀請函給所有黃金海岸有執照的導遊來體驗，以利推廣知名度。阿貴報名

參加時，並不知道它的恐怖指數是如此高，只貪圖那免費一日遊外加一客免費午餐。

人家都說了，天下沒有白吃的午餐，真的不要不信邪。後來很多導遊在搭完致命武器後，都將那免費的午餐在廁所裡還給了電影世界。

阿貴第一次看到一大群說著世界各地語言的導遊齊聚一堂，聽著工作人員介紹這新設施，並特別強調它的安全性。接著就魚貫走到現場，親身體驗這次的試營運。

阿貴與一位同事被安排在⋯⋯不知是第幾梯次（一來時間太久忘了，二來搭完那東西後，記憶被洗掉一半）。好了，第一梯次上去了，阿貴在隊伍中等待。前面有兩位香港的導遊在閒聊。聽著他們的對話，阿貴全身起了雞皮疙瘩。

第一輪衝完回來……

「猴塞雷，光聽聲音就很刺激！我們很 Lucky，被邀來試乘。」

「有冇搞錯啊，我們是被邀來當白老鼠實驗的，看看這玩意安不安全，搭完之後，正常人會有啥反應。」

「……」阿娘喂 # @ × ~ %

過了五分鐘，隊伍仍然不動，沒有前進。廣播說有一些技術上的小問題。真被這香港仔說中了。後來聽說（只是聽說）由於大家都沒經驗，搭乘者沒有掏空口袋裏的雜物，導致第一輪衝完，硬幣、眼鏡、鞋子、各種值錢不值錢的東西滿天飛……

換阿貴了，眼鏡被要求拿下來。這樣也好，反正看不到，生死就由它去吧！人家說，想克服搭雲霄飛車的懼怕感，就高舉雙手，睜大眼睛，張口大叫。阿貴全照著做。不到兩分鐘，一趟衝了回來，

阿貴像女生一樣尖叫到喉嚨沙啞，雙腳癱軟，淚眼汪汪（是被風沙刮的）。這素蝦咪肖郎想出來的靠腰鬼玩意，有夠他X的嚇死人，如果NCC不讓我印這一段，我跟他拼命。實在是要命的恐怖，也許才會因此取名：致命武器吧！

以後阿貴帶團，為了不辜負電影世界的託付，都會詳細的介紹這項新設施，但是也沒有勇氣再去試一試了。直到遇到這位八十歲的老阿伯……

終於輪到我跟阿伯了。臨上車前，阿貴拍拍老阿伯肩膀，要他免

致命武器雲霄飛車（網路擷圖）

驚啦，這東西我坐了幾十次，很安全的啦。

「阿貴，你說話為什麼一直顫抖？」

「喔！也許天氣冷吧！」（是心虛或心跳太快）

（真是不太想寫這一段，那驚嚇回憶又湧上心頭），總之，整個過程很快速，但又覺得很漫長的兩分鐘，上上下下、忽左忽右、兩腳叮叮咚咚的甩來甩去，就這樣一路被拋來丟去了好幾圈。

「哇……哇，啊……吔吔……啊……喲」

直著衝也叫，橫著衝也叫，倒掛著衝，叫的更淒厲。哈哈哈。阿伯，怕了吧！一路尖叫像個老女人一樣……唉，才不是呢，那是阿貴的慘叫聲。好不容易鬼門關前晃了一圈，回到堅實的地面，阿貴鬆了一口氣，心想終於過去了，以後打死也不再虐待自己去玩這鬼東西了。

「阿貴，你沒事吧？是不是驚嚇過度，怎麼面仔青筍筍？」阿伯

關心的問。

「什麼跟什麼！開玩笑，蝦咪大風大浪沒看過，這種小朋友的玩具會嚇到我？只是吹到風、受點寒而已，沒事！」

「那太好了！現在沒什麼人，阿貴，卡緊去排隊，我們再玩一次」

「⋯⋯⋯⋯」

【註】⋯幾年前，致命武器改名了，也許它並不致命吧！現在是以蝙蝠俠系列電影之一（Arkham Asylum，阿卡姆瘋人院）命名。

哈哈，真是貼切啊，肖仔設計給 Key 肖的人乘坐的肖東西，哈哈⋯⋯哇哈哈哈哈⋯⋯（老婆，妳拿這藥丸要作啥，吃藥時間到了嗎？）

鳥園

澳大利亞，是世界上最小的大陸（continent），也是世界上最大的島嶼。它的中間有一顆世界上最大的單一石頭：艾爾斯岩（Ayers Rock）。這顆高的像座山的石頭，其實你只看到一小部分而已，它大部分都埋在地下。

澳洲大陸在幾萬年前就已經與世界其它大陸板塊分離……

「是幾萬年前？」一定有人會問。

「我也不知道，因為我還沒出生。」阿貴會這樣回答。

哈哈……有點冷。其實是大約兩萬多年前，澳洲大陸就與其它大陸分開，向南漂移，不再與其它陸地推擠踫撞。所以澳洲是極少發生

《鳥園》

地震的國家。也正因為如此的與世隔絕，澳洲大陸進化繁衍出獨特的動植物系統。許多的物種，你只能在澳洲看到。

這是團體行程在進鳥園之前，阿貴會作的介紹。

各位讀者，如果你參加過東澳的旅遊團，一定參觀過黃金海岸的鳥園（前幾年改名為〝可倫賓野生動物園〝。Currumbin Wildlife Sanctuary）。你一定對餵食小鸚鵡印象深刻，也餵了袋鼠，還抱了無尾熊，是吧！你還記得什麼？你真是入了寶山，只撿了兩三個銀幣就出來了。這不能怪你，只怪你們的導遊不是阿貴。

這一座佔地廣大的鳥園歷史悠久，是澳洲官方及民間旅遊單位極力推薦的觀光景點。為什麼呢？因為遊客可以在此處看到幾乎所有澳洲特有的動物及植物生態。可惜台灣的旅遊團體通常只安排兩三小時的參觀行程，走馬看花，午餐後入園，四點半出園，回程要進免稅

店。

　阿貴可不會這樣安排，而且進園後，一定帶著貴賓，乘坐園內小火車，親自介紹園內那些珍貴的動植物。

　彩虹鸚鵡（Rainbow Lorikeet）是當家花旦，園內的主角。這些野生的小鸚鵡，只在每天兩次固定餵食時間回到鳥園，其它時間則到處遊蕩。阿貴住家的花園也常常看到她們美麗的身影。只是她們聚集時，實在有夠吵！

　餵食小鸚鵡時，園方工作人員會發一個小錫盤，倒入一些發餿的麵包加液體飼料，接著呢……就只有等待了。有時候，小鸚鵡稀稀落落，三兩隻出現；有時候成群揪團上百隻，熱鬧吵雜，這時是觀光客最 high 的時刻了。小鸚鵡會停在盤緣上，你的頭上，肩膀上，手臂上，然後邊吃邊拉。阿貴會閃得遠遠地，除非不得已，被叫去替客人

拍照才會靠過去。尖叫聲、歡笑聲，夾雜著閃光燈，快門聲此起彼落。趕快去翻翻你之前到澳洲的照片，可能會發現阿貴不小心入鏡了。

餵鸚鵡是參觀鳥園的重頭戲，很多團體下午入園就自由活動，客人按照導遊五分鐘的園區簡介，去看了袋鼠，抱抱無尾熊之後，就沒事的亂逛兩三小時，只等著餵鸚鵡。真是不負責任的導遊，阿貴不屑。那麼，阿貴如何帶團呢？各位看倌，請坐上園內小火車，出發吧！

「各位旅客，往袋鼠草原的火車就要開了，請趕快上車。不用買票，不用對號入座……第一站不要下車……不要問為什麼……第二站，看到阿貴下車，大

鳥園的小火車（網路擷圖）

夥兒就趕緊下車……不准跳車……沒有賣便當……」

阿貴有一套自創的完美行程，可以緊湊的參觀到所有重要地點，有些地方搭小火車，有些地方陡步參觀，順道介紹沿途一些小景點及小徑旁的原生植物。

為什麼第一站不下車呢？嗯……印象中那一站主要是夜間動物區，一幢陰森森水泥屋裡面，烏漆抹黑的，關了一些凶狠毒辣的傢伙，包括全世界最毒的蛇……名字好像叫……女人……哈哈，開玩笑啦！（阿貴一次得罪了全世界一半的人），有八成以上的客人不喜歡進去這一區，所以不下車，等回程有興趣的人，可以利用自由活動時間自行前往參觀。

那第二站則是重點之一，袋鼠草原。台灣客人喜歡這群鼠輩不亞於那沒尾巴的熊。這些可以用尾巴撐起全身，用後腿狠踢敵人的傢

伙，體型壯碩，身高可達兩米，體重少說八、九十公斤，可是出生時卻只有姆指般大小，出生後就躲到媽媽袋子裏，直到袋子裝不下為止。

袋鼠還有一個有趣的故事。袋鼠的英文名字是Kangaroo，牠在澳洲土著方言的意思是〞不知道〞。話說當年英國航海船隊抵達澳洲大陸時，意外發現這種奇怪的動物，於是英國人跑去問了當地土著：「這是蝦咪東西啊？」土著用方言回答：「哩冽供啥，Kangaroo，Kangaroo！(不知道，不知道)」。

於是一場美麗的誤會定了袋鼠的英文名字。在澳洲，真是鼠滿為患，經常與野兔一起危害農作物，所以農民及獵人獵殺袋鼠及野兔是唯二不必上

遊客可以近距離接觸並餵食袋鼠

稅的獵物。

唉！導遊說了一堆，沒人在聽，一群人都在跟這些鼠輩們擠眉弄眼的拍合照。好了，鼠區結束，到下一站的熊區吧。這是三天行程中，集合動作最快的一次。真搞不懂，無尾熊有什麼魅力？

在熊熊保護區裡，大大小小紮了上百根樹幹，每根樹幹上頭又插滿尤加利樹的嫩葉，只為了這群除了吃，就是睡覺的可愛東西。

無尾熊的英文 Koala，也是澳洲土著方言，意思是〞不喝水〞。而確實牠們真的幾乎不喝水，只吃尤加利樹（桉樹）的嫩葉。這種

花錢讓無尾熊抱

110

桉樹的葉子含有微量的麻醉毒素，吃了會讓人昏昏欲睡，那就是為什麼無尾熊每天會睡二十小時的原因。那每天剩下的四小時在作啥？牠用三小時慢慢享受美味的嫩葉，然後花一個小時，從這棵樹爬到另一棵樹，繼續吃，繼續麻痺，然後……繼續睡覺。所以各位貴賓，家中囝仔那係著驚挫青屎，晚時啊抹睏罵罵號，來，採一些尤加利葉回去，三碗清水熬煮……喂，開玩笑的，這位客人，您當真了。

好了，排隊跟無尾熊照相的長龍終於消化，下一站用走的吧！可倫賓鳥園佔地遼闊，有很多小徑四通八達，跟著阿貴走，除了可以確定不會迷路之外，還可沿途聽阿貴說說笑笑的介紹。

途中會經過一處 〞惡魔區〞。唉！平平都是有袋動物類，就把這小東西叫做 〞塔斯瑪尼亞惡魔〞（Tasmanian Devil），中文正式名稱是 〞袋獾〞。只因為他凶狠？人家肚子餓吃幾隻無尾熊，就被叫成惡

魔？真是冤枉啊。阿貴介紹時，會特別叮嚀客人，勿將手伸入矮圍牆內，以免以後無法打麻將。

再往前走，還會經過〝王八（Wombat，袋熊）區〞，這不是我翻譯的。王八袋熊也長得給他粉可愛，也是澳洲特有的有袋動物類，長的有點像剛睡醒的小野豬，但牠的知名度及喜愛度就比不上無尾熊。再來會看到丁狗（Dingo, 澳洲野狗）、水果蝙蝠（簡稱水壺）、鴨嘴獸（Platypus）以及一隻會說中文的金剛鸚鵡，只要團員有人對牠說：「Hello」或「你好嗎？」，牠總會回答：「他X的」。不知是哪位天才台灣人教的。

接下來，還會經過禽鳥區、爬蟲區、雨林區等等，但愈接近終點，愈沒人在聽阿貴介紹。稍安勿燥，快回到鸚鵡

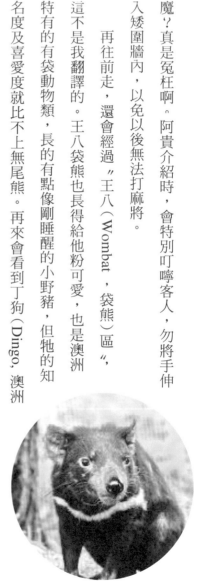

王八袋熊（網路擷圖）　　　　小惡魔～袋獾（網路擷圖）

餵食區了，這些小鸚鵡不會那麼準時出現的⋯⋯。

「不是啦，阿貴，回去上廁所⋯⋯」（無言）

阿貴進入鳥園不下百次（還是沒有一隻禽獸認識我），但阿貴還是很喜歡這個景點。除了客人可以看到這些澳洲特有、又很可愛的動物之外，你會發現，客人們在與小動物互動時，會自然流露出純真的表情及笑聲，這是在其它景點很少出現的。而阿貴帶團不就是希望，所有來澳洲的客人們，不論大小胖瘦、男女老少，每個人都可以帶著滿滿的、純真的歡樂回憶回家嗎？！

唯有鳥園才具有這樣的魔力。

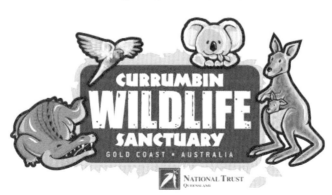

鳥園的可愛標誌（網路擷圖）

【註】：阿貴查了一下網路資料，發現澳洲大陸及沿海區域確實有許多世界上最毒的動物，不論是陸地上的太攀蛇、蝰蛇或是海裏的 Belcheri 海蛇、方水母、藍環章魚……，這些全都產自澳洲，厚……金恐怖。

不過阿貴在想，這些資料全部少了一種東西，……無毒不丈夫，最毒……ＸＸＸ。

危機處理

阿貴在澳洲讀書時有一位同學，看阿貴帶團到處玩，收入也不錯，他也想試試當導遊，請我跟公司說，讓他帶一團試試看。

「你沒有執照，公司不會讓你帶。」阿貴想打發他，隨口編個理由。

「少來了，一堆沒執照的 Guide 在帶團。」這個大家都知道。

「帶團不容易，而且很累的。」這倒是真的。

「不過就是拿著麥克風，在車上說說笑話，推銷一下澳洲土產品而已，會有什麼難的？」

真的是這樣嗎？各位讀者，如果你也是如此的認知，又或是你也想當一位導遊，請先看看下列三種情況，想想你會如何處理，再來重新思考導遊的定位。

狀況一：接到另一位導遊的求救電話，他記錯班機時間，整團的客人到了機場，發現飛機走了，怎麼辦？

狀況二：千交代，萬叮嚀，這些打包好的免稅煙酒、化妝品的紙箱或提袋，外面都有澳洲海關的封條貼紙，必須等到了機場，出了海關才可以開封。但就是會有天兵客人，把它給拆開了，怎麼辦？

狀況三：集合時間已經過了20分鐘，而且動員所有貴賓找尋了半小時，你的團員還是少一位。最後發現，這位客人可能已經跳海尋短，怎麼辦？

以上三種情境都是阿貴帶團時遇到的真實狀況。雖然這些緊急狀

《危機處理》

況不會天天出現，可是一旦發生，而你也能像阿貴一樣冷靜、迅速、專業且零缺點的處置，那你已經具備了一位優秀導遊不可或缺的一項特質——危機處理。

危機處理是無法透過訓練得來的能力，這種特質需要經驗的累積作後盾，有臨危不亂的冷靜頭腦及情緒，還需要一點人脈及取巧。為什麼需要一點取巧的心態？請看阿貴如何處理上述三種狀況。

第一種情況，飛機跑掉了。

「小陳，先別慌，你的團體搭哪家航空公司？」

這很重要！通常國內線班機，很多航空公司可以互相 Endorse（機票互換），聯營或有夥伴關係的航空公司會互相承認對方的機票，以防止超額訂位的狀況。國際線航空公司也可以，但班次較少，大部

份還必須中途轉機。例如，你如果錯過布里斯本到台北的班機，可以試試看到澳洲航空或國泰航空去 Endorse 你的機票，如果國泰讓你上飛機，那你就可以在回台北前，到香港機場去逛逛免稅店。不過，國內大城市間的班次比較多，相對容易處理，而國際航班的狀況會稍微複雜困難一些。

「小陳，你的團體有多少人？」

這會影響你的團體將被拆成多少小小團。人數愈多，你的團會被拆的愈亂。但是沒辦法，不是接下來每班飛機都會有足夠的座位，讓所有客人去 Standby。

「小陳，打電話給下一站的地陪，請他在機場欄住每一班飛機下來的客人。」因為他如果沒有在正確航班接到客人，他可不會傻傻的在機場等。

「盡可能告知下一站導遊所有的航班，以及班機上會有多少人。」

阿貴不希望你早上錯過班機，下午卻又丟了一位客人。

雖然只是對小陳三言兩語，卻讓他順利的送走整團的客人。如果小陳沒經驗，心一慌，亂了手腳，不知道在機場去煩每一家航空公司，最可怕的，又沒有阿貴的電話，那小陳只好帶著整團心有怨氣的客人，重新叫一輛遊覽車，回到市區再逛街，再訂旅館過一夜，然後賠上他一整年收入。唉，賠錢事小，丟盡黃金海岸導遊的臉才糟糕呢。

第二種情況，免稅包裹被客人拆封了。

先說在前面，如果有人去向澳洲海關打小報告，阿貴會推說：太久了、我忘了，或者一切依法行政，又或是我看報紙才知道有這種

這種拆開已貼上海關封條貼紙的免稅包裹事件屢見不鮮。通常都是拿包煙或者拿其它與免稅品包裝在一起的非免稅商品。切記，不可責怪你的客人，因為客人永遠是對的。即使他是故意的，也千萬不可以翻臉，因為接下來，你不是面對這位搗蛋的貴賓，而是澳洲的海關！在澳洲，誰都可以惹，請不要惹惱澳洲的警察及海關，你會知道什麼是公權力，以及國力。

這種狀況，重點在包裹上那幾張小小的 "海關封條"。這種貼紙大小約 3×5 公分，每張貼紙上都整齊切了細細的波浪紋路，稍一用力，就會撕斷這張小封條，讓你死了那想偷開包裹的心。而且免稅店有整卷用不完的貼紙，包裝人員會在任何一處可能被拆封的接縫處，貼上

事……。

海關封條貼紙

一整排貼紙。

啊，可是可是，包裹被拆開了，也撕毀了一堆海關貼紙，那怎麼辦呢？阿貴悄悄告訴你，平時你就要跟這些負責打包的先生小姐混好關係，有事沒事跟他們要幾張貼紙，就說客人不小心弄破一張，要把它補好。或者趁打包組在忙的時候，好心過去幫忙，邊聊天氣邊將這些小貼紙往口袋塞。然後把這些貼紙存起來，帶團時隨身攜帶，你會用得到的。

那其他沒有貼紙的領隊導遊怎麼辦？你會看到他在出境處與海關官員用中英文辯解，那不關他的事，是客人不聽警告，要罰就罰客人。而客人會一肚子火，回台後一定客訴，然後……沒完沒了。

唉，只要一些經驗，一些準備，一點點取巧，一點點危機應變，不就沒事了嗎！

嗯……沒什麼事，我忘了剛剛說什麼了？海關貼紙？嘿是蝦米，我不知道，上面那段是出版社印錯了，不要再來問我，一切依法行政。

第三種情況，集合時少了一位客人。

這是所有導遊的夢魘。

通常只是遲到、迷路、睡過頭、瞎拼忘了時間等等，幾十分鐘後，客人就會嘻皮笑臉的出現賠不是，你又能奈他何？但如果是以上所述，阿貴遇到的情況，那可真是惡夢中的惡夢。

有一次阿貴帶了一團 〝湊合團〞（就是各家小旅行社的客人湊在一起後出發的團體，客人之間大部分是到澳洲才漸漸熟識）。那一天是團體行程的最後一天，行程刻意安排的少，行程結束後可以就近在入住的旅館附近逛逛商店，而黃金海岸最知名的沙灘──衝浪者天

堂（Surfers Paradise），也只是咫尺之遙。客人下車後，阿貴大略描述了旅館、商店街及沙灘的相對位置後，叮嚀貴賓們於兩小時後在一處沙灘前集合（事後回想起來，這是唯一的錯誤，自由活動時間太長了），然後要一起步行到不遠的中餐廳用晚餐。解散後，阿貴先幫團體 check-in 行李，拿到所有房間鑰匙，並且電話確認晚間的餐廳後，才有機會坐下來休息。

集合時間到了，阿貴姍姍漫步到集合點，客人也都陸續到齊，但仍少了一位胖小姐。為了客人隱私，只以體型形容這位客人，胖小姐請見諒，因為我也忘了妳貴姓。大夥等了約莫二十幾分鐘，天色逐漸暗了下來，仍不見胖小姐蹤影。阿貴只好請小陳先帶團體往餐廳方向前去，並地毯式搜索沿途所有商店，阿貴留在集合地點等待。

找人第一要訣，集合點一定要有人留守，不能離開。

又過了三十分鐘，小陳來電說仍然不見胖小姐人影。阿貴開始著急了，想著是否要報警處理。這時候，胖小姐的室友從遠處跑來，她因為擔心，又從餐廳沿沙灘走回來。她上氣不接下氣，哭喊著叫阿貴趕快到前方不遠處的沙灘看看。阿貴到現場一看，臉色刷的一下鐵綠，心頭揪成一團。怎麼會這樣？為什麼我會遇上這種事！一雙胖小姐的拖鞋整齊的擺放在沙灘與海浪的交會線上，鞋尖朝向大海。室友說胖小姐因為感情問題才到澳洲來散心，排遣壞心情，沒想到……然後一把眼淚一把鼻涕的說她不知如何跟胖小姐的家人交代……嗚……。阿貴二話不說，馬上報警。

所有緊急電話都在阿貴腦中，不必思索。

三分鐘後，警察已到現場，向阿貴問清楚失蹤客人的衣著特徵。

五分鐘後，海岸巡警的快艇出現了。在附近海域快速地來回搜

尋。

十分鐘後，帶著探照燈的直昇機也已經臨空附近海域。

二十分鐘後……胖小姐出現了。

澳洲警察轉頭問我，這位小姐是誰？怎麼跟我描述的失蹤客人特徵那麼像？哇洌，原來胖小姐身體不舒服，跑到旅館的大廳沙發區，找了一處舒服又隱密的沙發，然後呼呼大睡，直到被警笛及直昇機吵醒，才看到不遠處一堆人在沙灘聚集，趕來看熱鬧，根本不知道她就是主角。

胖小姐跟阿貴說的第一句話，我到現在還記得。

「現在素怎樣，有人走私偷渡還素拍電影，怎麼那麼吵？我都沒辦法睡覺。」哇哩洌，靠……左邊走，贊成我扁她的請舉手。

好啦，落落長的敘述這三種危機處理情況，不是在吹噓阿貴的豐功偉業，只是讓讀者知道，導遊並不是你想像的，在車上說說笑話，講講歷史地理如此輕鬆容易。除了要時刻注意客人的安全外，任何的突發狀況，導遊也必須是你在異地他鄉可以信賴依靠的人。

好了，現在回頭看看我那位同學，他一早出門去帶他的處女團，來問問他的帶團感想。

「喂……醒醒，你還好吧？醒一醒……」他已經累垮在沙發上打呼了！

危險岬

危險岬（Point Danger）嚴格說起來，並不是東澳旅行團會排進去的觀光行程。因為它距離市中心很遠，搭遊覽車需要四十分鐘車程，而且到海邊看一座燈塔，似乎也無法引起台灣觀光客的興趣。所以各位讀者，如果你上次去澳洲玩，卻沒去危險岬，請勿錯怪你的旅行社。但絕對是你的損失。危險岬不但風景很美，而且故事太有趣了。如果你去過澳洲，也造訪過危險岬，你也許會說：「風景是不錯啦，可是哪有蝦咪精彩的故事？」唉，那是因為你的導遊不是阿貴啦！

「危險岬的地理環境相當特殊，海床地型暗礁遍佈，造成河口注

入海洋的水流形成危險的暗潮。」

「當初庫克船長航行經過時發現此處洋流的危險，所以取名危險岬……」

「後來還建了一座燈塔，照亮來往船隻……」

「1971 年建成摩登造型的燈塔，是世界上首座以雷射光源做試驗的燈塔，只是並不成功，後來改為傳統電燈照明……」

叭啦叭啦叭啦等等……。

難怪你會說沒啥精彩。再說一次，那是因為你的導遊不是……黃金海岸三大名 Guide 之一的……阿貴！

危險岬距離鳥園還有二十分鐘車程，而鳥園是團體必去的景點。

所以阿貴會儘量安排時間，塞個二十元給 Peter，在去鳥園之前或之

《危險岬》

後，跑一趟危險岬。

危險岬有趣的地方，在它那座燈塔就建在昆士蘭州及新南威爾斯州的交界處，它的地基上還特別用不同顏色的石子地板標示出兩州的交界。基座中間的交界線往前延伸，是一條叫 Boundary Street 的小街道，兩州即以此街道為州界。那有什麼新奇？也許對台灣島上即為一個省或一個國家的人來說，確實無法體會其中奧妙，可是對生活在 Boundary Street 兩旁的居民，那可是相當有趣的經驗。

澳洲主要是由七個行政區（州或領地）加一個首都特別行政區組成。在聯邦政府法律之下，每個行政區都有各自的法律及稅制。州政府甚至可以決定自己的 "時區"，所以澳洲是世界上有超複雜時區的國家之一。這種現象在每年的日光節約時期之間，更加混亂。這段時

間，對各家航空公司來說，實在是惡夢，因為此時的澳洲會有六、七個不同的時區。

阿貴住的黃金海岸，是昆士蘭州第二大城。而昆士蘭州以農立州，大部分的昆士蘭人從事農漁畜牧業（這點很重要，因為昆士蘭很多州的法律制定是以農夫為前提）。所以囉，農夫哪需要什麼鬼日光節約時間，他們只是日出而作，日落而息，看太陽及老天爺的臉色過生活。於是早在 1992 年，經過昆士蘭公民投票，永久廢除了日光節約時間。從此以後，每當日光節約時間實施時，位於同一時區的其它三州就會與昆士蘭州時間差一個小時。

這有什麼趣點？阿貴到底想說什麼？請想想以下的情境。當日光節約時間在每年十月至隔年四月實施時，有位住在 Boundary Street，靠昆士蘭這邊的喬治先生，他每天須走路到對街新南威爾斯

州那邊上班，他必須七點出門，走到街道對面的公司時已經八點。而下班時則相反，五點下班後走了三十秒回到家才四點鐘。然後他忘了老婆交待，六點有客人要來，需要買汽水餅乾，於是又匆匆走回已經五點的對街，然後思考，客人到底什麼時候來，是昆州時間還是新州時間？喬治先生每天就這麼走來走去穿梭在不同的時間裏。更別想像日光節約的夏令時間，住在昆士蘭、新南威爾斯及南澳三州交界點的居民，同時生活在三個時區週邊，那會花風的。

而以上只是時間而已，還有稅則的不同。昆士蘭州政府體恤農夫漁夫耕作打漁的辛苦，農機具、漁船都要加油，農場大、漁區遠，所以加油都有補貼。而

位在州界上的燈塔，注意地上那條線

農漁夫們辛勤工作時哈根煙，你政府課什麼稅啊！所以煙稅相較其他省份都低。也因此造成一過州界到昆士蘭這邊，離州界五公里都看不到加油站及香煙攤。只因為這邊比較便宜，規定不准開設，免得新南威爾斯居民全跑來昆士蘭加油買香煙。

還有一項有關法律的有趣現象，兩州剛好相反。昆州農夫農忙之餘，喜歡聚會喝酒，小賭一把。可是呢，道德倫理觀念強烈，所以昆州法律禁賭，但允許賭博。另一方面，新州工商業發達，這些生意人，怕賭博賭掉生意，工人賭光薪水，但卻容許男人在紅燈區流連，發洩工作壓力，所以新州禁賭，但不禁娼。多奇特的現象啊！而這些怪現象，中間只隔了一條約莫十公尺寬的小柏油路。這麼多有趣的事情，經過阿貴三寸蓮花加油添醋後說出來，如果你不覺得精彩就不收小費。

各位讀者，下次你如果有機會到危險岬一遊，除了欣賞那無敵海景以及比基尼泳裝女郎之外，別忘了到燈塔下看看兩州的交界，然後學阿貴的客人一樣：「來來來，賭博的站這邊，開查某的另一邊，站錯邊的捉去關。」

【附記】：很多不合時宜的州法律已經漸漸修改。現在兩州都有合法賭場及紅燈區（甚至有一家……難聽的說法……妓院，在澳洲股票上市呢）。農夫的汽油、香煙補貼也幾乎取消。

只是……時區仍然混亂。

在昆州有一個很特殊的政黨，DST4SEQ 黨（Daylight Saving Time for South East Queensland），這政黨的唯一黨章：恢復昆士蘭州東南區域的日光節約時間。我猜住在 Boundary St. 的喬治先生應該是黨員吧！

大哉問

前面章節曾經提到，想要在澳洲帶團，需要經過基本的急救訓練以及專業知識的證照考試，才能成為一位合格且合法的導遊。不過，要成為一位好的導遊，除了經驗之外，有一項特質是需要一些些天份的，那就是──如何回答問題。

旅客到了人生地不熟的異國他鄉，心中除了歡喜、惶恐、也夾雜著好奇及探索的心情。也難怪大家有很多問題，把導遊當成神一樣的問。請注意，導遊的回答並不一定正確，卻具有一定的權威性，會把剛到的貴賓唬得服服貼貼。

阿貴帶團時，遇到過各式各樣，千奇百怪的問題，也練就一身回

《大哉問》

答各類問題的功力。經過幾年的帶團生涯，阿貴收集了一些問題及回答與各位分享。

貴賓們的問題排行榜第一名是：「廁所在哪裡？」

生理須求，不可苛責。這裡是澳洲，公共廁所都粉乾淨，所以不能告訴客人：「循著味道走。」所以阿貴必須記住所有布里斯本及黃金海岸各觀光景點、各大小餐廳、飯店、購物中心、免稅店的洗手間位置，並且在0.17秒之內告訴客人正確的方向。這也是一種專業吧！

但下面這個問題，不知道算不算生理須求的問題：「哪裡可以買到檳榔？」

排行第二名是：「幾點集合？」

阿貴明明在車上說了一次，下車前提醒一次，解散自由活動前

又叮嚀一次，但就是會有人再跑來問，就怕時間過了，車子跑了。

唉，各位貴賓，上車後如果真的少了你一位，我肯定比你更緊張，絕對不會讓 Peter 把車開走。不過有一種情況如果你遲到，阿貴不會等你——吃飯開動的時候。

台灣教育下的小朋友，最喜歡問有關"數字"的問題。

「布里斯本河有多長？」

「澳洲面積多大？」

「黃金海岸有多少人口？」

「澳洲什麼時候建國？」等等。

這些數字阿貴都有背起來。不過即使問了阿貴不知道答案的問題，他也會在火光瞬間編出一個數字，並以權威的口吻回答。放心，不會有人去考證的，因為沒有人真正有興趣知道，通常只是隨口問

問，想考考導遊的專業。

例如有人問：「布里斯本面積有多大？」

阿貴可能臨時忘了（或者根本不知道），但是你看不出來，因為

0.17秒後阿貴就會回答：「三千五百二十六平方英哩」

一個難記的數字加上一個你不熟悉的單位。

再來的這些問題會讓阿貴有點火大，只是同樣的，你也看不出來。

「這是什麼樹？」這算是正常的問題，但接下來⋯⋯

「它跟鳳凰木有關係嗎？」開始有點⋯⋯

「它的學名是什麼？」愈來愈⋯⋯

「它為什麼開紫色的花？」離譜了。還有⋯⋯

「那是什麼鳥？」嗯⋯⋯

「為什麼那麼醜？」呃……

「為什麼澳洲的烏鴉叫聲那麼難聽？」哇哩咧……

你現在知道為什麼一位導遊需要有好脾氣了吧。阿貴是專業導遊，不是動植物學家。

以下的問題會讓阿貴抓狂，你也看得出阿貴不爽，但還不至於扁人。

「為什麼 Peter 要把車擦這麼亮？」這是什麼問題啊……

「阿貴，剛剛你說錯了，澳洲應該是……？」忍耐……

「阿貴，我為什麼聽不懂你的英文？」忍耐，再忍耐……

「阿貴，這東西為什麼賣那麼貴？你抽了多少搵咪頌？」小陳，你不要拉我……我再也忍不住了（要去洗手間）。

至於會讓阿貴火大到要去扁人的問題就不寫出來了，免得哪位看倌大人下次出國旅遊，提出來試探那位導遊的耐性。

有一個經典的問題，阿貴也很經典的回答。

「路邊那麼多商店都在賣T恤，為什麼價格那麼混亂，每家都不一樣？有的一件五元、十元，有的一件要五十元，甚至有一佰元一件的？」

「喔！這個簡單，各位貴賓，您只要記住：五元一件的T恤，就是用洗衣機只能洗五次，十元的洗十次，而一佰元的T恤可以洗一百次！」真理啊。

不過最勁爆的回答不是阿貴答的，是另外一位名Guide的傳奇答話，肯定會流傳千年。

有天在海洋世界遇到導遊小周，他帶了一團大陸團。我不知道為什麼大陸團裏會有一位天天嘮叨，處處找碴的韓國人。小周脾氣比阿

貴更好，因為如果這位韓國人問我這種問題，肯定被我海扁。

韓國人用彆腳的中文問小周：「為什麼中國人吃飯總要端起飯碗，以碗就口？我們韓國人吃飯，碗要放在桌上吃。只有乞丐才會端著碗吃飯！」

小周不急不徐，幽幽的回答：

「喔，中國人和我們台灣人都是端著飯，以碗就口。只有狗才會以口就碗！」厚！台裝泡菜，有夠爽啊！

總結本篇的大哉問，大陸客人的問題很嗆辣，新馬客人的問題很無聊，韓國客人的問題很愚蠢，而日本客人……幾乎沒問題。至於台灣貴賓們的問題，就相對很單純了。除了一位美麗的離婚少婦要求阿貴……（別想歪了，不過也不單純）找一位澳洲猛男陪伴外，其它問

題都容易解決與回答。只有最後這個問題，讓阿貴哭笑不得，不知如何回答。

這個問題不是阿貴在澳洲帶團時被問的，而是在韓國。阿貴在移居澳洲前，曾經有一次擔任幾天的領隊，帶公司的旅遊團到韓國。所有同事都是第一次來韓國，更有第一次出國的同事。團員中有一位嬌小的女生，在抵達漢城的第一個晚上，就悄悄的問阿貴：「阿貴，我問你……韓國的一小時，是不是也是六十分鐘？」

【附記】：

剛剛文中提到「布里斯本面積有多大？」，如果我沒猜錯，沒有哪一位讀者去查證，是吧！

是滴，就是說你，正在看書的你。

正確數字是：六千一百一十點五平方英哩。

到免稅店去瞎拼

如果你最近打算到澳洲旅遊，那這一章節你一定要讀。最好拿紅筆劃重點，仔細研讀。其中的免稅店秘辛，瞎拼的終極秘技，可是無處可求，千金難買。

團體旅遊，行程中或最後一日，必定安排到免稅店購物。原因無它，因為免稅店的退佣，是兩地旅行社貼補團費及導遊收入的來源。甚至 Peter 也能從免稅店拿點小費。很多人是靠團體購物，掙得一些收入的。

進入免稅店前，導遊會介紹很多當地名產，告訴你今天哪些東

西大特價，不買絕對後悔……，最重要的是，結帳時別忘了出示入店時，分發給各位的折扣卡。沒有折扣卡，是不能打折的喔！鬼扯！現在民智已開，誰不曉得那是預防多團同時入店時，用來區分客人是屬於哪個旅行社，哪個團體的。什麼？你真不知道這小卡片的用途？它還有另一個作用，是用來計算整團的購物金額，以方便退傭。現在您知道了！

到澳洲旅遊，免稅店主推三種商品，阿貴會一一介紹。在那之前，先說說阿貴的摳咪頌（Commission），它是以級數來算成數的。

例如購物總金額達到某一目標，則退傭成數就往上累計，總金額愈高，成數就愈高。在澳洲，破萬（澳幣）是最高目標，退傭成數也最高。雖然免稅店不鼓勵導遊將此告知貴賓，但阿貴對自己帶的每一團，都會詳細說明，不希望客人們買的不明不白，產生誤會，甚至發生糾紛。

曾經有一團貴賓，在購物完回到遊覽車上時，每個人都拿出收據來加總，想知道阿貴這次會有多少收入，結果只差幾十元就破萬，於是所有人幾乎是用命令的口吻，請 Peter 再開回免稅店，要去補回那幾十元。這些可愛的團員們，我會永遠記得你們，感恩蛤！

好了，回到澳洲的三大人氣商品，即蛋白石（Opal）、健康食品及綿羊毛製品，當然還有其它土產及紀念品。

先說說蛋白石。阿貴在當導遊之前，曾在一家蛋白石專賣店銷售過這種美麗的寶石。蛋白石又名澳寶，是澳洲的國石，全世界有百分之八十的蛋白石產自澳洲。所以來澳洲旅遊，買一顆小蛋白石當紀念是不錯的選擇。阿貴的訂婚戒指就是蛋白石戒指喔！不過，阿貴倒不會特別推薦蛋白石，原因無它，只因為這種寶石很難估算價值。

它的價值不全然取決於大小重量，而是決定在寶石本身的閃爍色彩，以及……老闆當天的心情。曾經有一次，阿貴一早到寶石店上班，女老闆當天的心情特別火，把阿貴叫去唸了一頓後，要我將店內所有寶石價格全部換新，統統加兩成。那如果她心情特別好的時候呢？嗯……那當天寶石的價格不會變動，但還是會將阿貴叫去唸一頓。沒法度，嘟著肖查某。

另一項免稅店主要產品是健康食品。這東西價格高，利潤好，又是出自澳洲這無環境污染下生產的產品，導遊們特別喜歡賣。而且，不論台灣人，大陸人……應該說，華人們都很喜歡買健康食品。不

蛋白石（網路擷圖）

過，阿貴也不特別推這種〝健康食品〞，總覺得這種標榜吃了對身體很好的健康食品，因為都是低劑量，好的成分少之又少，雖然吃了無害，但也吃不飽，結果吃了一堆維他命膠囊下肚……還不如拿這些錢買些水果，或多加一些在阿貴的小費裡。

倒是綿羊毛製品，阿貴會推薦貴賓們大量採購。澳洲的羊毛及綿羊油產品，品質好，價格平實又不攙假。想想看，澳洲的綿羊比人口還多，產量充足，還需要混充假品嗎？況且澳洲政府對澳洲製產品有嚴格規範，對〝Made in Australia〞這塊招牌維護嚴謹，罰則又重，讓不肖商人根本不會，也不敢用餿水油去混充綿羊油。所以舉凡綿羊油系列產品、羊毛被、毛線

澳洲製造的標誌（網路擷圖）

衣等綿羊毛製品，都值得購買。

今天店家適逢週年慶，滿千送百，再加送無尾熊玩偶一隻……

喂！……對不起，懷念起以前帶團的情境。

團體一進入免稅店，就會有一群訓練有素，能說各地方言的婆婆媽媽、先生小姐們接待。阿貴則會穿梭賣場，為貴賓解答各種問題。

不過阿貴最怕的就是被叫去代客人殺價，這是一種兩難的局面。一方面阿貴領免稅店的帶團費及退佣；另一方面阿貴又得站在客人立場替他們爭取殺價空間。有時候客人殺價殺到見骨，店經理會對阿貴使眼色，那種眼神代表：「阿貴，可以了，別吃裡扒外。」也代表：「你再殺下去，就是砍到你自己的退佣。」這時候，阿貴除了尿遁或叫領隊小陳來接手，別無它法。

購物前，阿貴會先說明進店時間，通常為半小時，但幾乎每次都會需要打電話去餐廳延後用餐時間。每每上車時間一延再延，只為了幾位客人長長的購物清單還未買齊。

阿貴曾經帶過一個新加坡團，四天的行程進了五家不同的店，全是客人要求的，他們總覺得，一定還有什麼好東西沒買到，或是還有哪位親戚朋友要送禮物，拼命想，然後叫阿貴拼命擠出時間去購物。

這是很典型的患了〝瞎拼慾望無法控制症〞。這倒不是危險的病症，但這種病具有高度傳染性。你會發現，當團體中有一兩人拼命買綿羊被，其他客人會圍過來問他，為什麼買這麼多？然後自己想想，千里迢迢來到澳洲，不買可惜，買回去一定用得到，用不到也可以送大舅舅或三姨婆。結果他也被傳染，然後就一個一個染病。這種情況下，阿貴樂得替他們打包結帳，可不會想替他們投藥治病。

購物完，回到飯店，客人並不會覺得自己買了很多東西，因為他

們手上只會有購物清單及收據。而採購的貨品會在免稅店仔細並妥善

的打包，寫上姓名，在貴賓離境當天直接送達機場。所以長夜漫漫，

客人們會聚集在某人的房間內，討論各自的戰利品。這時候會有下列

幾種狀況：

1. 啊，忘了買禮物給三叔公，還有公司的陳經理，明天要請阿

貴再跑一趟免稅店了。

2. X的，剛才打電話回台灣，這東西在台灣就買得到，我還買這

麼多，明天問阿貴可不可以退？

3. 想一想，這東西還真貴，導遊未免賺太多了吧，都怪那漂亮

女店員一直慫恿，這麼貴買回去，老婆肯定罵人，明天叫阿貴

退一些錢看看。

4. 沒理由，只想找阿貴退貨……。

5. 就是不爽。

有以上症狀的，統稱為〃瞎拼後各式併發症候群〃。這種病並不危險，不過也會傳染，而且是阿貴最怕的傳染病。只要前一天有人得病，各種有理無理的要求，會在第二天全部發作。那怎麼辦？總不能放任病情擴大，擺爛耍無賴吧？各位讀者，一句老話：黃金海岸三大名 Guide，絕不是浪得虛名！

如果是沒經驗的菜鳥導遊或是自以為是的醫生，對這種病症會投以〃說服〃、〃辯解〃、〃推托〃、〃裝傻〃或〃耍狠〃等藥劑，請小心！這樣病情不但得不到控制，還會出現〃抱怨〃、〃謾罵〃、〃客訴〃等等的併發症。

說那麼多幹嘛，阿貴你可有什麼良方解藥？套一句火紅日劇

150

《到免稅店去瞎拼》

HERO 中，那位酷到不行的吧檯老闆，那一句經典的回答：「啊魯喲！」（有）

遇到這種集體發病的團體，你想迅速控制病情的唯一方法，請Peter 在到下一個景點或機場之前，硬擠出十五、二十分鐘，直接將車開到免稅店。好了，剩下的問題就交給這群訓練有素的婆婆媽媽小姐們去處理吧！二十分鐘後出來，這些犯了毛病的貴賓（有時手上會多一個小贈品），保證被治的服服貼貼。

其實，各位貴賓讀者們，出國旅遊，看異國文化，吃異國美食，進免稅店逛逛，買點異國好東西、紀念品，頂多一小時，佔所有行程一點點時間而已。沒買，喝茶散心；有買，實惠又照顧一群在異國他鄉打拼工作的同胞，何必一定得指定不採購的團體參加呢？您說是吧！

151

賭場秘辛

寫這一篇章時，並不知道是否有這樣的規定，但為了不讓 NCC 多嘴，就請印刷廠在此篇章的前後上下、左右裡外，全部用顯目的黑體粗字印上大大的警語。

蝦咪，沒印⋯是忘了印還是省油墨，真是的，那我只好再寫一次

警語⋯

「賭博不借錢，借錢不賭博」

「賭博傷身，更傷錢包」

「十賭九輸，要贏粉難」，還有⋯

「18歲以下⋯⋯」嗯⋯⋯在台灣是⋯⋯「118歲以下請勿賭博」

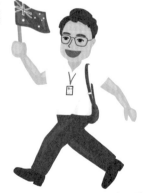

《 賭場秘辛 》

阿貴 1991 年移居澳洲時，就住在當時澳洲唯一一家合法賭場，距離不到五分鐘車程的地方。那時候年輕、好奇、血氣方剛、不諳世事……寫那麼多藉口幹嘛！事實就是，阿貴對丘比特賭場（Jupiter Casino）的營收貢獻良多。

後來阿貴討了老婆，當了爸爸後……還是常去！只不過都是帶團去。由於賭場很賺錢，昆士蘭州政府也賺進大把稅金，所以其它財政不佳或負債累累的州政府，都趕緊修法讓搏弈合法化。才不過幾年，現在全澳洲已經有十幾家賭場了。膩砍砍，膩砍砍，賭場多好賺，只因為〃十賭九輸〃啊，那唯一贏錢的就是莊家。

團體來到黃金海岸，阿貴一定會推薦一個夜間行程：丘比特賭場。各人來到這裡，倒也不全是為了開開眼界，參觀賭場。其實它是

一座五星級酒店，裡面除了澳洲第一家合法賭場外，還有好幾家高級餐廳、酒吧以及一間國際級的秀場。秀場的表演每年更新，都是精采絕倫的國際級表演。

阿貴主要是帶客人來看秀，秀場會依人數退佣給導遊，阿貴得以多少賺點外快。而且如果客人想體驗一下富豪的滋味，阿貴還可以安排賭場專屬的加長型豪華禮車載客人回飯店。車資並不貴，方圓五公里的旅館一趟只須澳幣二十元。阿貴會在客人面前將二十元交給穿制服、戴手套的專屬司機，然後跟客人說：「多豪華貴氣的禮車，光是打賞司機小費就是二十大洋」，然後每人酌收二十元車資。一輛加長型禮車可以舒服的乘坐八至十二位貴賓，於是阿貴又有一些進帳。只能說掙錢不易！

賭場的秀是阿貴相當推薦的必看節目，錯過可惜，雖然不便宜，

但絕對值回票價。客人看完秀，都會順便進入賭場逛逛。賭場的遊戲五花八門，而且經常推陳出新，阿貴需要常來學習新的賭局遊戲規則，來回答客人各種詢問。

最常問的問題是：「阿貴，這個怎麼玩？」而最愚蠢的問題是：「哪一種最容易贏錢？」

由於作為一位專業導遊而必須經常研究新的遊戲規則，阿貴發現一項驚人的秘密（其實很早就有人研究出來了），所有的遊戲賭局，莊家的贏率一定都超過53％！

這代表什麼？這就表示，你玩愈久，在大數法則下，你輸的機率愈高。不然你以為賭場派禮車，甚至直昇機把賭客接來，供這些人免費吃住，在高級貴賓室一邊喝洋酒一邊豪賭，然後每次還讓他們贏錢？你真的以為有人

賭場的加長型禮車

可以贏莊家？那你就太天真了。

不過阿貴帶的大部分貴賓，都只是進場小試手氣，好玩刺激一下而已，小賭怡情嘛，只有極少數人會沈迷賭桌。

記得有一團大陸同胞，有幾位特別闊氣的客人，最後一夜進賭場豪賭。聲稱阿貴是福星，他們要阿貴站在他們背後加持（說福星是好聽話，站背後替他們翻譯、遞茶倒水，當小弟倒是真的）。阿貴站了一、兩小時，著實枯燥乏味。正張嘴打哈欠，讓一位客人瞄到，他開口說話了⋯

「阿貴累了，咱們再玩十分鐘就回去啦！」字正腔圓。

「沒事，各位大哥，手氣正好呢，怎麼就回去了？」阿貴以北京腔回話。

「呵呵⋯⋯整晚都不順，就這幾把最旺！」

這位大哥在這一局裡已經連贏三次，而且每次都將贏得的籌碼往上疊，繼續加碼。眼前已經堆了十六個黑色籌碼了（一個黑色籌碼代表澳幣一百元）。然後這位仁兄轉身跟阿貴說了一句到現在都覺得震撼的"悄悄話"⋯

「阿貴，這一把再贏，這一堆全部歸你。」

哇咧，如果再贏，就會有三十二個黑色籌碼，等於阿貴辛苦帶兩、三團的收入！震撼指數破錶。

澳洲人，雖然大部分是金髮白皮膚的洋人，說到賭，也是十分迷信。賭桌上可說是全世界最迷信的地方了。先說莊家這邊。光看丘比特賭場的地理位置及外觀造型，雙臂張開的態勢，前面一條大河流過，擁抱無數財富，這肯定是高人指點的風水建築。另外，在賭桌

上，只要某一位荷官手氣不順，儘讓客人贏錢，不出五分鐘，必定被換下去休息。不過澳洲賭場不像東南亞的賭場，客人一贏錢就直接摳小費，壞了贏家手氣。

至於賭客這邊，那更不在話下，林林總總的贏錢秘訣，奇奇怪怪的賭桌禁忌，市面上一定有此類專業書籍。阿貴收集了一些客人的心得，供讀者參考（注意！謹供參考，盈虧自負）。例如，台灣客人進賭場前，不吃壽司不吃蝦（壽司台語為〝輸死〞，而蝦子台語是〝慘〞。讓大陸讀者瞭解，因為本書也可能行銷大陸）。有些賭客只跟女荷官賭，但不與孕婦賭，你一個人的運怎麼玩得過兩個人。有人說，在自己出生的時辰進去賭，贏的機會最高。這點阿貴試過。阿貴子時出生，每次上桌，想睡的慾望總比想贏的念頭強。有的賭客身上戴著各式招財物，如：項鍊、手環，或者上面有一隻金色招財貓的誇

張戒指等。最離譜的是，阿貴曾聽說有一位大陸客人，要把一尊半尺高的關公雕像帶進場，不過賭場警衛似乎不同意他的信仰。

說到這些警衛，平時不見蹤影，只在門口把關，注意客人的穿著是否合宜，並且眼尖的挑出未滿十八歲的客人。如果你或妳，自認自己看起來不到十八歲，請記得帶護照，否則這些警衛會毫不顧情面的將你擋在門口。

但是你看不到太多警衛，不表示他們閒閒沒事幹。阿貴曾經親眼看過一位喝醉的澳洲年輕人，試圖在賭桌鬧事，才嚷嚷不到十秒鐘，不知從哪兒冒

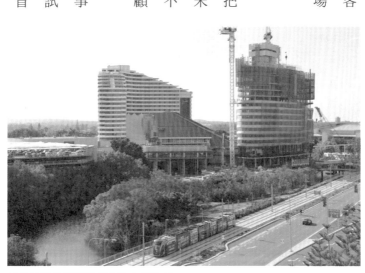

丘比特賭場以及興建中的六星旅館

出五、六位，兩米多高，穿著制服的壯漢，像捉貓一樣的拎著這位扭來扭去的少年仔，一路〝提〞著走到酒店門口，然後，毫不誇張，像丟拉圾一般，晃盪一下，就醬把他仍出去。唉喲⋯⋯一定很痛。雖然年輕人仍然嘰哩呱啦的對著警衛咆哮，但這些人手抱著胸，站成一排，臉上一點表情都沒有，真是⋯⋯又可怕又爽快，酷斃了。

賭場確實是一個五光十色，會讓人流連忘返的地方。很多人很想去，又怕一不小心慘輸回家。阿貴教你一個方法，讓你可以輕鬆的去賭場玩樂，紓解工作壓力，又不會輸得精光。首先，千萬不要拿外幣去賭場換，不要忘了它是吸血鬼，不會在換匯時給你優惠。還有，賭場什麼卡都收，舉凡信用卡、現金卡、銀聯卡、借記卡，它會全部吞下而且不吐骨頭。所以請記住，每次去，只要帶澳幣 200 元現金，不要帶任何卡片。如果你一定要帶張什麼卡才安心，那就將健保卡帶

著吧！想想那位被仍出去的澳洲年輕人，他接下來會去哪兒？

什麼，還沒交代上回那位大陸土豪，那最後一把賭局的結果？福

星阿貴是否賺到三十二個黑色籌碼？這還用說嗎？一開始不就告訴你

了⋯⋯「十賭九輸」囉！

【附記】：1985 落成的丘比特賭場及五星酒店，歷經三十年歲月，

確實有些老舊。目前賭場及酒店正在全面翻修，並增建

一座十七層樓的六星級旅館，耗資三億四仟五佰萬澳

幣，預計 2017 年底完工。正好趕上 2018 年在黃金海岸

舉辦的「大英國協運動會」（Gold Coast Commonwealth

Games）。

這一次的工程經費，大多數來自賭客的貢獻，跟阿貴完

全無關。

《 賭場秘辛 》 ⋯⋯⋯⋯

小費情結

退佣跟小費在西方國家是很普遍的現象。而這兩個項目是導遊的主要收入來源。退佣，是商家感謝導遊詳細介紹它們的產品，並將客人帶到商家消費，付給導遊的報酬。至於小費，則是消費者，對提供服務的人表示滿意及感謝的一種方式。

一般東方人對這兩項支出名目，大部分都存在抗拒的心態。所以阿貴帶團時，總是醜話說前面……不是啦，是盡量跟貴賓說清楚，購物的退佣方式，婉轉地講明白小費的目的。退佣是商家既有的規定，清清楚楚，商家不會暗槓退佣。老實說，商家也不敢得罪這些導遊地頭蛇，還想不想做生意啊？導遊之間的閒聊，或是對客人不經意的幾

句話，會讓一家商店慘淡經營好幾年。但說到小費，阿貴就有很多話要跟讀者訴苦……嗯……分享了。

各位讀者也清楚，參加國外旅遊團時，總會談到領隊及導遊的小費。現在很多旅行社為了省去麻煩或避免糾紛，乾脆將小費內含到團費裡面。依阿貴的見解，這並不是一個很好的方式。

一位導遊其實是很希望得到貴賓的肯定。

你認為阿貴帶團盡心盡力，介紹風俗民情既詳細又風趣，解決疑難雜務既迅速又有效，這時你會打賞阿貴較多的小費，天經地義。相反的，如果你認為阿貴帶團懶散，上車只知賣藥睡覺，下車只說解散尿尿，那你大可以不給半毛小費。所以了，各位想想看，如果阿貴如此賣力帶團，卻得到與一位常常出錯、樣樣出槌的菜鳥導遊或一位敷

衍了事、漫不經心的老油條導遊一樣的小費，這樣有失公平正義吧。

重點來了，如果你的團費已經含了導遊小費，阿貴可以想：我理你列，小費又不會少，是吧！這就是團費內含小費的缺點。

再來，厚，說到這個，阿貴有一肚子怨氣。以前大部分團體的團費都不含小費，卻幾乎很少是貴賓親自交給導遊。通常是由領隊小陳在行程中跟貴賓一一收取，依照〝行情〞，每人每天收取一定金額的小費。大部分的小陳會將小費放在信封裏，在貴賓面前交給阿貴，同時說幾句感謝客氣話，是吧！各位讀者。但你不知道的是，有超過一半以上的小陳會暗槓小費。因為小陳很清楚，阿貴可不會無禮到當場拆信封算起錢來。更差勁的是，都有團員在前一天告知阿貴，因為我的表現超乎預期，所以有許多客人，例如李太太、王伯伯、張小姐等等，在規定行情外又多加了些許小費要鼓勵阿貴。有名字、有金

額，阿貴心存感激的一直道謝。心中暗自高興的算算，少說壹仟大洋。結果團體出了海關，阿貴拆開厚厚的信封，裏面一疊五元、十元紙幣，不到兩佰元。

阿貴一直狠狠的把這些不肖小陳記在心裡。是的，阿貴是個記仇記恨的人，只是記不久而已。

當然，阿貴相信在眾多貴賓裏，九成以上的人都會按照規定來"繳納"小費。只有少數人不願意給小費，以及更少數的客人會重重打賞阿貴。但是與其說阿貴計較多給或不給小費，阿貴更在意的是小陳暗槓小費。那除了抹殺了阿貴帶團服務的辛勞，更直接泯滅人性似的偷取了貴賓對阿貴的肯定與獎勵。如此偷竊的行為，天理不容啊！喂……有那麼嚴重嗎？是的，就是那麼嚴重！

所以各位讀者，下次參加團體出國旅遊，能夠選擇不含小費的團

體最好，你可以依領隊或導遊的表現自由打賞。記得，不必透過領隊，請親自將小費交給當地導遊，這樣不違規也合乎禮數，更是對導遊的肯定。

如果你或妳，曾經是暗槓過小費的小陳，聽阿貴的勸，將那些不屬於你的錢，找一個慈善機構捐出去，替自己積些陰德，種點福報。

這一篇章怎麼讀來這麼負面又沈重？好了，那就寫短一點。不過在結尾前來點輕鬆的吧！

阿貴現在要頒發一些獎項，作為各位讀者以後出國的表率及榜樣。也希望當初的這些得獎者都能看到這篇文章。

1. 個人最高小費記錄獎

小費金額：$500 澳幣

得獎者：一位大陸土豪

（汗顏啊……不過阿貴覺得相較之下，台灣人是比較節儉）

得獎者：48位貴賓人海團

金額：好幾仟元

2. 團體最高小費獎

（嘿嘿，國稅局官員們，無憑無據的，又是陳年舊帳，你們就甭費心了）

3. 團體日均人均最高小費獎

金額：保密

得獎者：七位老闆之一天團

（大老闆出手果然不一樣，不會小氣地跟你錙銖必較，不過老闆

們要阿貴保密金額。感恩蛤，祝各位大老闆們生意興隆，平安健康）

4. 最歡喜獎

金額：忘了

得獎者：聖誕節佳賓團

（這群貴賓由悲憤轉為歡樂，整個過程落差太大了，連阿貴都替他們高興）

5. 最有成就獎

金額：$100 美元

得獎者：國中籃球隊訓導主任

（雖然只有一百美元，卻同時肯定了主任及阿貴兩人）

6. 最窩心獎

《小費情結》
··········

金額：不多也不少

得獎者：一貫道團體的某位大嬸

（她私下塞了一些小費給阿貴時，說：「一點點心意，給女兒買玩具」。阿貴的心都溶化了）

【結語】：阿貴有時候會回想起上述這些拿到小費的歡喜片刻，而沖淡了其它有關小費的不愉快回憶。阿貴回台定居後，上餐館、咖啡廳，或是搭小黃時，如果遇到服務好、滿臉笑意的工作人員，結帳時總會說：「謝謝，不用找了，就當是小費囉」。我相信這些人必定會有整天的好心情。

小費有如此神效，各位讀者，您還會吝惜給此小費嗎？

169

領隊小何

想當年，年少輕狂。二十出頭歲，天不怕地不怕。

那年代，沒有手機，沒有 wi-fi，出國還只能申請商務考察

護照……

阿貴退伍後，在台中一家光學公司上班。有一年，在公司兼職福利委員會的主委。主要工作之一是安排年度的員工旅遊。阿貴第一次以領隊身份帶著一群公司同仁出國，就是小何服務的旅行社辦理，而小何則是旅行社指派的正牌領隊。本書的領隊不都叫〝小陳〞，怎麼就跑出來一位小何？因為阿貴從小就認識小何了。

《領隊小何》

先說說當年那次的員工旅遊，目的地是韓國。對了，那位在〃大哉問〃篇章裡提出可愛問題的，正是這一團的女同事。其實這一團最精彩的故事，最刺激的過程，全部團員沒有一個人知道，也沒人參與，除了我及小何。而且整個事件在還沒出國就發生，並結束了。現在解密，也過了二十年追訴期，哈哈哈……。

那一團因為搭的是凌晨飛漢城的班機，所以安排團體於前一晚先入住桃園機場旁邊的旅館。安頓好團員的房間後，時間已經很晚，第二天又得早起，大家互道晚安後各自回房。然後小何問了一個驚悚又恐怖的問題：

「阿貴，那一袋護照呢？」

「啊咧，哇奈Ａ栽，你不是一上車就跟大家一本一本收起來，放在一個小手提袋？」

171

「袋子呢？」

「還在遊覽車上……」OOXX

我及小何顧不得計程車有多貴了，叫了車，上了高速公路就狂

飆！

「運將大哥，快啊！超速罰單我們付！」（這是有難同擔）

夜深迷濛，月黑風高，分不出是貨車、巴士或眼花……

「追啊，是不是前面那一部巴士？先攔下來再說！」

巴士司機一臉驚恐……

「你……你……你們要做什麼？我……我車上沒有現金……」

「歹勢啊，大哥，讓你受驚，不是搶劫啦，我們只是流氓……」

「不是啦，不是啦，我們只是在追一輛跟計程車一樣的大巴

口氣、態勢都像流氓。

《領隊小何》

士⋯⋯」緊張的語無倫次。

「阿貴，不要浪費時間，快上車！運將，麻煩繼續追⋯⋯」

就醬！深夜裏一輛計程車，從機場一路飆車，一路攔巴士。如果再配上警笛聲，還真像警察在追搶匪。一路追、一路衝，回到台中，沒見到遊覽車！這下完蛋了。

剛剛兩人是一路緊張到腦充血無法思考，現在是滿心愧疚及懊惱。兩人開始討論取消出國，準備如何善後並賠償團費的問題了。

現在呢？只好請計程車先回小何家拿車資。一到家，小何的弟弟提了一包東西出來，說巴士公司送來，有人遺忘在車上的行李。我及小何一聲歡呼，兩個年輕人在深夜空盪盪的馬路上抱著又叫又笑。

（這是有福共享）

之後趕緊請小何的弟弟再飛車送我倆回機場。經過這一番折騰，

173

離團體 Morning Call 時間只剩不到兩小時。多虧何小弟，阿貴生平第一次乘坐飛那麼慢的飛機，就是那一夜（時速180公里）。

追巴士回台中，一路上只盯著公路上的遊覽車，不知車速有多快。回機場路上，原本因為尋回護照而稍微放鬆的心情，又被這飛速飆車嚇得雙手緊握車門把，雙腳抵住車底（幫忙剎車），雙眼緊盯車速表，好像如此可以幫忙減速。過程中，我及小何心中必定有著一樣的想法：危難時有朋友陪伴，真好！

車子衝進酒店大門，阿貴提著全團最重要的行李，兩人匆匆下車，走到酒店大廳時，剛好團員陸續出現。他們都說了同樣的話：

「早，小何、早啊，阿貴，你們倆人還真早起喔！」

這段往事，小何，還記得嗎？我們倆第一次帶團，差一點就出大亂子的糗事。

《領隊小何》

憶昨日，年老色衰，年近半百的男人囉，仍然是天不怕、地不怕。

有了智慧手機，有了 wi-fi，出國方便得很，只需申請老婆核發的簽證即可……（小何有一位粉漂亮的老婆及一位乖巧的女兒）

小何與我，小時候就是隔壁鄰居。從小就是一起在屋子前，過了馬路的那片稻田裏玩耍、奔跑的玩伴。小何也是同事，我們曾在同一家光學公司上班，他是上司難得誇獎的工程師之一。小何離開公司後，就進入旅遊業。他的第一本護照，是阿貴運用了一些人脈，請公司發證明申請的商務護照。他一直到最近，還唸著這久遠的小小恩情。小何也是好夥伴，看看上述的精彩過程就知道。小何更是永遠的

好朋友。

有一年，他帶東澳團，特別指定當時還是菜鳥導遊的阿貴帶團（讓公司都懷疑為何有人會指定新人帶團）。那一次，是我與小何倆人分別異地兩國數年後第一次重逢。我們徹夜聊天，喝著啤酒帶團、聊家鄉、聊家庭、聊朋友。在免稅店，小何不止一次跟客人提到，阿貴是老實人，請多多捧場。賭場裏，小何跟阿貴一樣愛玩輪盤。我愛押17、25，而小何只押6的倍數……好多美好的回憶。

在寫這一篇章的前幾年（當時阿貴已回台定居），阿貴邀了幾位老朋友，請小何辦了一次大陸昆大麗自助旅行，在寒冷的十二月出發。

五天行程裏，加上小何共六位，請了司機地陪，租了一輛二十六

《領隊小何》

人座的破舊巴士，框啷框啷地，在塵土飛揚的鄉村小鎮四處亂鑽。這幾位四十好幾的大男人，嘻嘻哈哈一路玩瘋了。白天在小鎮的市集巷弄間閒逛，吃便宜的要命的現蒸肉包子，喝街坊小店私釀的白酒。晚間到麗江古城逛手工藝品店，吃當地各式美食料理。在風景如畫的野外騎馬，在美如仙境的湖上泛舟烤魚、灌啤酒。在路邊〝高檔〞餐廳吃飯，叫了一大桌菜吃不完，用轉桌枱來決定誰吃光哪盤食物，大夥兒笑到彎腰飆淚。

短短五天的行程，充滿了冒險、驚奇、快樂、歡笑，還帶回了滿滿的珍貴回憶。昆大麗行程瘋回來，大家還相約來年續辦。這一切，小何，還記得嗎？

過了兩個月，隔年的農曆大年除夕夜，接到小何手機的來電，阿貴接通手機就說：「小何，新年恭喜，明天……」電話那頭卻傳來

小何女兒微弱的聲音（我永遠都無法忘記的聲音）：「叔叔！我爸爸昨天走了，心肌梗塞⋯⋯」

那年的除夕，是我一生中最最最難過的除夕夜。

一直到現在，每次想起他女兒的聲音，仍然會鼻酸。

我知道，小何，你會叫我不要難過，只要懷念就好。

願你在天堂⋯⋯嗯⋯⋯以你的個性，是不會乖乖安息的啦，肯定是帶著一群天使，在天國各處玩瘋了吧！

小何，這一篇章獻給你，我的好友。

阿貴的好友（右二小何, 右三小賀）

178

阿貴的心聲

凌晨四點，天根本還沒亮。

一輛白色車子靜靜地行駛在往布里斯本機場的高速公路上。名為高速公路，但雙向都只是一線道，沒有路燈，四週一片漆黑，只有車子前面的車燈及滿天微弱的星光陪伴。阿貴默默開着車，車上載著全家人。後面安全座椅上熟睡的是一歲的大女兒，旁邊是老婆大人，她肚子裏還有另一位熟睡的女兒。

這樣的場景，一個星期最少會有一次，因為從台灣來的貴賓會在早上五點抵達機場，而當導遊的人，則必須比他們更早到。在沒有公共運輸的情況下，只好全家出動，陪把拔去上班。然後，依照老婆大

179

人的說法，她含著辛酸的眼淚，又載著女兒們回家。那時候帶團確實辛苦。

二十年後，黃金海岸到布里斯本機場的高速公路，時時刻刻車水馬龍，燈火通明，左右少說各有四線道。懶得開車？到府服務的機場接送公司少說有二十家。搭巴士、乘火車都方便，列車直接停在機場旁。套一句上了年紀才會說的話：時代不同了！

二十年，時代真的大不相同，導遊帶團也有許多不同。現在哪還需要導遊去收集、保管那一張張暗紅色、薄薄的機票，電腦科技愈來愈進步，現在不管一團有多少位貴賓，所有的機票加在一起，只有一組六個英文或數字的電腦代號。

二十年前的手機仍然是類比訊號手機，雖說體積已經不大，也不

《阿貴的心聲》

會很重，但也不會有什麼觸控螢幕，什麼網際網路。所以呢……現在的導遊哪裡能夠瞎掰胡扯，客人們人手一支智慧手機，隨時隨地檢驗導遊話語的真實性。

以前導遊們在客人自由活動期間，會聚在一起，聊天打屁、互通帶團的各類資訊，舉凡天氣、商家、景點、Peter或是各團的新鮮事。

我猜現在的導遊，團體一解散自由活動，大家就四散各地滑手機，用通訊軟體互通訊息。

智慧手機真的改變了這個世界。

以前阿貴帶團到餐廳用餐時，貴賓們會說說笑笑，聊聊今天行程中有趣的事。在閒聊中，與不熟的團員漸漸熟識，互相交換個人的訊息，有些人並相約下次再一起出遊。現在呢？不用我說，各位也一定知道：大夥一起滑手機。大家坐那麼近，距離卻又那麼遠。

通訊設備的進步，通訊軟體、搜尋軟體、地圖資料，甚至翻譯軟體，處處改變了人們相處及旅遊的方式。各種資訊垂手可得，也使得導遊這行業逐漸式微。所謂式微，是指這行業的入行門檻愈來愈低，愈來愈容易成為導遊。似乎只要上網查查資料，看看地圖，每個人都可以是導遊了。

現在出國旅遊的團體，更是大部分由領隊兼導遊（俗稱 Through Guide），從桃園機場辦理出境，一路帶團玩四、五天或十幾天，都出同一位領隊帶團。這樣旅行社確實可以節省開銷，但領隊的素質參差不齊，好壞沒得挑，只能每次出國靠運氣。

阿貴回台定居後，也參加了幾次出國的旅行團，而且也幾乎是 Through Guide 帶團。去法國旅遊的那位領隊小姐 Olivia，曾經旅居法國，對於歐洲歷史文化瞭解甚詳，經驗豐富又風趣健談，確實是一

位好導遊。但是去德國的經驗卻糟糕透頂：團費貴的要命不說，這位皇家的領隊老兄德文不會兩句，英文比我阿嬤差，然後還迷路、誤餐（有誰聽過德國團體會錯過吃德國豬腳、喝德國啤酒那一餐的？）零零落落的歷史、找不到火車月台，錯估步行時間，團體因此遲到而被拒絕進入天鵝堡，又差一點趕不上最後一班下山的公車，卻從頭到尾沒有一句道歉，回台後向旅行社客訴，他們也是不理不睬。唉，現在的服務業……，真是時代不同了嗎？

二十年前那種與客人面對面服務，與客人嘻嘻哈哈博感情、講笑話，又能很有權威下指令，並得到客人信賴的導遊，是否已不復存在了？

各位讀者，請從上述兩個例子來仔細想想……

皇家這位老兄，拿著 GPS 智慧手機在市中心找路，在火車站到

處找月台⋯⋯等等，一些完全讓團員失望的表現，卻全然不以為意，完完全全不在乎。他唯一可取的地方是讓所有團員，在整個行程都有充足的睡眠：晚上早睡，遊覽車上也是一路讓客人睡。睡不著？他會把麥克風拿起來，講歷史⋯⋯，天啊，我到現在想起他的聲音，都還會想睡。

反觀 Olivia 小姐帶團時，不論從機場通關、遊覽車上精彩的講述、景點的介紹、團體氣氛的營造、行程的流利順暢，甚至笑到飆淚的笑話等等，再再顯示她紮實的專業知識、豐富的帶團經驗及熱誠的服務態度，但她卻幾乎沒有使用智慧手機。

結論是，阿貴發現，不管科技如何進步，把人與人之間的距離推得疏遠陌生，對於服務的精神及本質，其實並不會改變。只要導遊在工作時，準備好你的專業，加入你的熱情，你也會是一位好導遊。當

然再充實更多的知識、累積更多的經驗，那你就會像 Olivia 小姐或

阿貴一樣，會是一位優秀的導遊了。

阿貴在帶團的那兩、三年間，遇到好多好多人，這些客人來自台

灣各地，來自各個階層，有不同的年齡、背景、職業、學經歷，不管

是殷勤誠懇的莊稼人、精力充沛的大老闆、逆來順受的聖誕貴賓、年

輕氣盛的國中生或是樸實節檢的一貫道教友，阿貴要跟您們說，阿貴

真的好喜歡您們。

謝謝您們對阿貴的信任，並且因為信任而托付給阿貴一份

責任，讓阿貴有機會為各位服務。在旅途結束時，阿貴也能無

愧地收下各位的小費，並以能夠憑實力贏得各位鼓勵的掌聲為

榮。

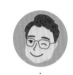

這不就是〝服務〞的精髓！

二十年前與阿貴有短暫緣份的貴賓們，阿貴為您們帶來的只是五、六天歡樂的旅程，而您們卻給了阿貴一輩子美好的回憶。

謝謝您們。

後記──阿貴的私房景點

幾乎所有朋友聽到阿貴在寫帶團回憶的書時，都會直覺的問：

「這是一本旅遊書嗎？」

「不，不是的，這只是一本類似回憶錄的書。」

「嗯，你可以介紹一些不錯的旅遊景點啊⋯⋯」

你們都沒在聽我說話嗎？

不過，除了回應所有提出建議的朋友之外，阿貴旅居澳洲十數年，確實有一些不錯的私房景點可以推薦給所有讀者朋友（還可以使這本小書增加些許厚度），所以在完稿後，又增加了這一篇章。

阿貴雖然在澳洲待這麼久，但幾乎都住在黃金海岸，所以對這個

城市特別熟悉。黃金海岸的東邊是浩瀚的南太平洋及綿延數十公里的金黃色沙灘；西側是大分水嶺，碧綠蒼翠的亞熱帶森林一望無際，確如黃金海岸居民自豪的景象 Green beyond the Gold。中間腹地依山面海，整座城市到處都是大大小小的公園綠地、河川及人工湖泊密佈，不愧是澳洲本地人渡假必訪的美麗城市。

阿貴提供的私房景點都在黃金海岸及附近地區，而且是鮮少有觀光客或旅行團知悉造訪的地點。各位讀者如有機會到黃金海岸自助旅遊，除了必到的觀光景點外，聽阿貴的真心推薦，到下列幾個景點走走，你不會失望的！

Burleigh Heads National Park

這個佔地不大，才三十公頃的迷你國家公園位在黃金海岸南邊，

在 Tallebudgera Creek 的出海口處。國家公園入口前面，沿著長長的海濱草地公園，種植了一整排高大的諾福克針松樹，海鳥在白色沙灘上追著浪花，這風景就已經很美了。全家人在草地上野餐，吹著海風，遠眺就似建在海上的高樓，美景就像海市蜃樓般如夢似幻。

國家公園內有數條人行步道，沿著海岸走一小段路之後，會進入如亞熱帶森林的步道中。沿途除了種類繁多的原生種花草樹木之外，也可以看到一些野生小動物，野火雞、負鼠、海鷹、針鼴等等，運氣好的話，還

從Burleigh Head國家公園遠眺市中心的高樓

可以看到野生的無尾熊。

順著主要步道，可以通到 Tallebudgera Creek 的出海口，此處有古老的火山熔岩散佈海岸線，風景絕美。

Tallebudgera Creek Conservation Park

離上述 Burleigh Head National Park 不遠的地方，有一處紅樹林濕地保護區，這個保護區的入口不好找，通常我會建議朋友在地圖上找 David Fleay Wildlife Park，這是一個私人野生動物園，與保護區共用停車場及入口。除非走完整個濕地步道後仍有時間，否則並不建議進入此私人動物園。除了須另外購票，裏面的動物在鳥園或其它景點都可以看到。

沿着 Tallebudgera Creek 寬廣的河邊，有一大片紅樹林。在茂密

的樹林濕地上，有一條人工建造的蜿蜒步道，步道沿途有立牌介紹四週看得到的各種動植物及潮汐現象。其中有一面看板敘述澳洲原住民土著在這片濕地樹林間，可以找到的各式各樣用具石材、可食植物、花蜜果實、小魚螃蟹、各種小動物、可以治病療傷的各種藥草……其實就是原住民的超級市場。

步道並不長，約莫數百公尺，時而林蔭茂密幽暗，時而望穿樹林間隙，看見河水緩慢流過沙洲淺灘。步道結束後，可繼續走入山中小徑，參參林木，鳥語花香，適合喜歡健行的人士。

置身在這處濕地樹林中，你

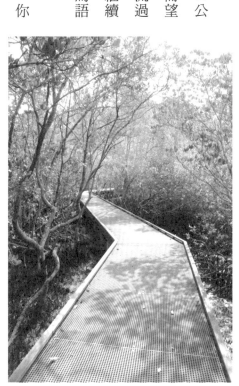

紅樹林保護區裏的步道

很難相信，就在車水馬龍的大馬路幾分鐘車程外，會有一大片如此寧靜，彷彿時光停止流動的紅樹林保護區。

Fingal Head

從紅樹林保護區往南，順著 M1 高速公路，大約二十分鐘車程，有另一處阿貴十分推薦的海濱景點。

從地圖上看，Fingal Head 位在一處狀似剃刀，狹長半島的中間點。在開車抵達此處前的長長小柏油路，右側是擁有無敵景觀，令人想要買一棟的小木屋，左側則是風光明媚像海又似河的寬廣水面。

廢棄燈塔

192

到達 Fingal 這個小小鎮之後，延着小徑步行約十分鐘，穿過一片海岸樹林才能到達觀景點。這裡有一座百年歷史、小型的廢棄燈塔，燈塔往前望去就是南太平洋。此處海岸地形特殊，黑色六角型玄武岩柱與藍白浪花相互激盪，已共存數萬年歲月。

站在林投樹與野花叢生的高處坡地上，迎著海風遙望庫克島（Cook Island），右方崢嶸巨岩綿延，左方遠處有一美麗沙灘，美景盡收眼底。

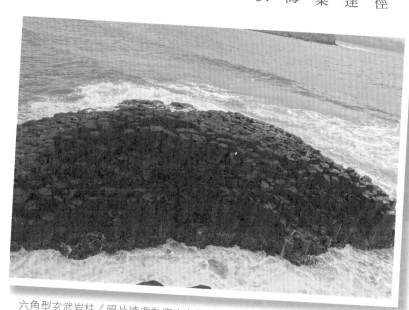

六角型玄武岩柱（照片遠處為庫克島）

North Stradbroke Island

昆士蘭州的東南方有無數大小沙洲、島嶼，台灣旅客比較熟悉的是世界最大沙島：福瑞沙島（Fraser Island）及摩頓島（Moreton Island），因為旅行團會安排這兩個沙島行程，這裡就不再敘述。

但就在摩頓島南方，位於布里斯本市外海，有另一個沙島 North Stradbroke Island，卻是少有外國觀光客造訪。

阿貴建議可以租一輛四輪驅動的越野車，帶上釣具及野餐用品，直接開上往返本島與 North Stradbroke Island 的大渡輪。大約四十五分鐘航程，足夠你悠閒的喝杯咖啡，養精蓄銳之後，就可以開著車到島上四處兜風閒逛了。（在沙地上開車，須請教有沙地駕駛經驗的人，並且兩車一組出遊為佳。）

島上必訪景點為棕湖（Brown Lake），這座封閉的內湖因為四

週長滿茂密的茶樹，落葉經年累月堆積湖底，腐葉滲出甘寧酸，將湖水染成棕色而得名。不過當地居民替它取了有趣的別名：可樂湖。它的湖水顏色確實像極了可樂。

島的東邊還有另一座湖：藍湖（Blue Lake），而它的顏色就是很美很美的夢幻藍，值得推薦一遊。

不過在到達藍湖之前，會經過東北角的觀景點（Point Lookout），顧名思意，是個風景絕佳的地點。此處海岸岩石嶙峋，登高處可以遠眺南太平洋，天氣好的時候，經常可以看到海豚成羣嬉戲，運氣夠好的話，甚至可以看到鯨魚迴游。不

可樂湖（阿貴年輕時的照片）

過，除了岩石海岸外，四處也有可以下海玩水的沙灘。建議可以找個安靜的地方，架好釣竿，鋪上野餐巾，好好享受日光、沙灘、美食、風景。

還有，到離島玩很重要的一點是，別錯過最後一班渡輪喔！（不過別擔心，島上有住宿的地方）

Redcliffe Jetty（Houghton Highway Bridge）

從黃金海岸一路往北（或往南），只要是沿著海岸線的公路，風景都很優美。沿路大大小小的景點，路邊都會以白字咖啡色底的公路路標顯示，讓外地遊客不會錯過任何景點。阿貴這裡介紹一小段很不錯的兜風路線給各位。

順着 M1 公路往北，經過布里斯本國際機場後，往 Redcliffe 的

方向，是一個小半島。進入這個半島之前，有一座全長 2.7 公里，相當壯觀的跨海大橋（事實上有兩座並排著，南來北往各一座，還取了不同的名字：Houghton Highway Bridge & Ted Smout Memorial Bridge）。遊客可以在橋兩邊的小公園停車休息，在橋上的人行步道走一走，橋上還設有供人釣魚的地方及清潔處理魚獲的設施。

過了跨海大橋，進入小鎮 Redcliffe，沿著海岸公路慢慢開，兜著海風，欣賞美景，是人生一大享受。過了幾處可以

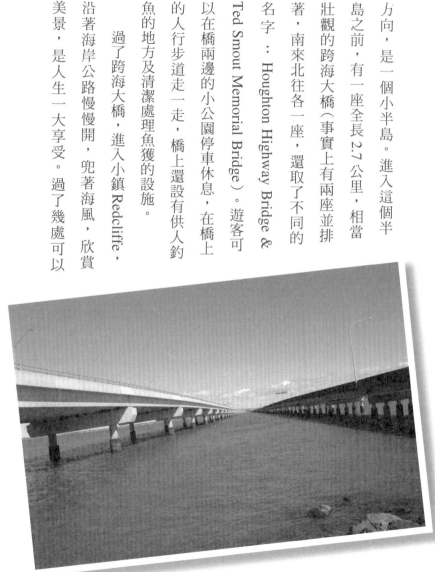

跨海大橋

散步、野餐、玩耍的海濱公園，會看到一座垂直延伸入海的碼頭（Redcliffe Jetty）。黃昏及夜晚時分，碼頭在晚霞以及燈光陪襯下，繽紛美麗，如幻似真。建議在此找一家面海的餐廳，享用美食紅酒，絕對是難忘的回憶。

Hinze Dam、Long Road（德國村）

海濱景觀看膩了？那我們就往山上去吧。黃金海岸不但是樂水者的天堂，城市西邊的大分水嶺（Great Diving Range），也提供了樂山者無數的選項。這裡有好幾座森林國家公園，山澗、瀑布、奇石巨岩、古老洞穴，都是尋幽訪勝的好地點。Nature Bridge、Killarney Glen Waterfalls、觀光客會到的螢火蟲洞等等，不勝枚舉。

在小鎮 Advancetown 旁有一座水庫 Hinze Dam，是開車比較近

的景點。車子開過壯觀霸堤後，有一處提供柴火的烤肉區，在水庫指定地點也可以划船、釣魚。水庫旁的一處高地上有一家咖啡廳，提供絕佳的視野景觀以及很爛的咖啡。

Tamborine Mountain 的位置在稍微北邊的地方，以她命名的國家公園 Tamborine Mountain National Park 旁邊，有一座私人的植物園 Tamborine Mt. Botanic Garden（澳洲人真的缺乏想像力，或者根本就是懶得取一個好名字）。季節對的話，園內繁花盛開，造景也不錯。但這裡不是要介紹植物園，而是介紹⋯⋯一段路。

在到達國家公園及植物園之前，有一段長路 Long Road。其實這段路不長，但是很有特色，路兩側的每一間商店都令人流連忘返。這裡就是黃金海岸居民口中的德國村。漫步在長路上，整條街很有藝術氣息，處處都是具有歐洲風格的建築，庭院花草整齊美觀，令人忍不

住駐足欣賞。

長路上有幾家商店販售來自德國的各式掛鐘、大型立鐘、音樂鐘以及各式各樣具有德國文化的裝飾品，十分小巧精緻。整點報時的時間一到，所有的鐘一起響，牆上琳瑯滿目的咕咕鐘、各種人偶、小鳥都準時出來亮相，令人目不暇，好不熱鬧。逛完熱鬧的時鐘店，可以找一家咖啡廳，享受一下具有歐洲風情的浪漫氣氛。

The Spit

回到市區，在黃金海岸市中心以北，有一峽長的沙洲半島 The Spit。半島上有一座觀光團必訪的景點：海洋世界（Sea World），但大部分觀光客並不知道這長長半島其實還有許多值得探訪的地點。

除了海洋世界園區裏的五星旅館，The Spit 還有兩家五星級酒店，

Marina Mirage（自助餐廳，讚）以及 Palazzo Versace 凡塞斯酒店（下午茶，貴），均受到觀光客及當地人的喜愛。另外還有一處遊艇漁人碼頭旁的幾家餐廳，經常客滿不說，景觀好的座位，恐怕不提早個把月之前預訂是排不到座位的。

過了海洋世界，往 The Spit 深處走，到達半島盡頭前不遠，有一座長橋筆直伸入大海。上橋須付釣竿費，不算人頭，只算你帶了幾根釣竿。這座木造長橋是釣客最喜愛的釣點之一。每當九月的禁釣期一過，橋上經常人滿為患，不要說找點下竿，連走路到橋尾都是考驗。

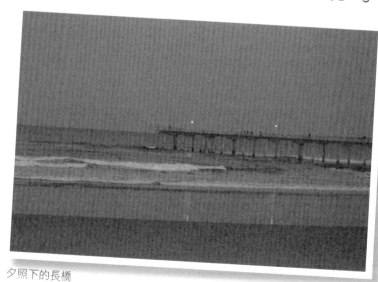

夕照下的長橋

走到 The Spit 尾端，有一長排的巨型防波塊，也是下竿熱點。

在這兒垂釣，遠望另一端沙島，可以看到熙來攘往，進出 Nerang River 與南太平洋之間的大小船隻穿梭其間。清晨時分望向大海看日出、夜晚看著月亮從海平面蹦出來，都是為你的行程添加美好回憶的好點子。

不過，在 The Spit 還有一處阿貴最喜歡去的地點。在抵達海洋世界之前的一個小圓環左轉，是一個小小的漁港。如果你來的夠早，在餐廳掃貨之前，仍然有機會直接跟漁民買到當天捕撈的新鮮海產。

如果你不想開伙自己煮，阿貴建議可以買一公斤用海水煮熟的蝦子，就直接在岸邊剝了吃，然後霸氣的將蝦殼蝦頭直接丟入海中（沒關係，這是許可的。台灣人到了國外時特別守規矩），又可以欣賞一羣臺海魚搶食的美妙景觀。

Park、Park、More Parks

要說黃金海岸有數不完的公園，這話是有點誇張，但是將近4,000個大大小小的公園，也夠嚇人了吧！大一點的數百公頃面積，小的就跟我家一樣尺寸，每一個公園也都有各別的名子，好在歷任市長不會去每個公園寫"某某市長題"什麼鬼的。如果要認真來介紹這些公園，也可以出書了，阿貴只介紹幾個不錯的公園給各位讀者參考。

Cascade Gardens 不大，距離賭場很近，裡頭有免費的電熱烤肉枱（使用完要記得清洗）、涼亭、野餐桌，也有小孩子玩耍的遊樂設施，旁邊主河流可以垂釣。

Broadwater Parkland 在市中心北邊，隔著海灣可以看到對岸的漁人碼頭及海洋世界，孩童遊樂設施齊全，有一座小小孩的腳踏車道

（阿貴兩個女兒都在這裡學會騎腳踏車）。因為這座公園在海邊，它有一段沙灘外面，用攔鯊網圍住一片海域，讓泳客可以安心戲水。

公園再往北，是 2018 年聯邦運動會的游泳比賽主場館。

Gold Coast Regional
Botanic Gardens 的入口不

大，可是裏面還蠻大的。一大片草地可以放風箏，園內的湖泊野生魚類很多，尤其是野生鱸鰻。花園的造景普通，但流水、小橋、涼亭、步道該有的都有，適合揪朋友來野餐踏青。

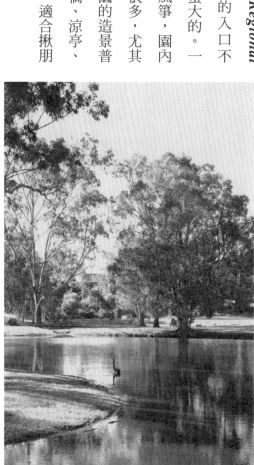

GC Regional Botanic Garden

Albert Park 最適合運動了，順著中央湖泊的步道走一大圈約四十分鐘。路邊還有一些運動健身器材供人使用，公園旁邊有籃球場以及一座隱藏在樹林中，U型的滑板場地。

Petten Park 這個公園在賭場對面一百公尺的海邊，順著沙灘的腳踏車道及綠草地綿延數公里。在靠近熱鬧商場的這一段公園，花樣就更多了，遊樂設施、運動器材、烤肉設備、桌椅涼亭、攤位廁所樣樣具備，假日要去烤肉野餐，可得早點去佔位子才行。

Pizzey Skate Park 在邦德大學附近，是阿貴最喜歡去的公園。它與其他中學的足球場比鄰相連，中間有一座很大的湖泊，湖岸芒草叢生，湖邊種滿高大的

Pizzey Skate Park

針松樹。阿貴每次回到黃金海岸，都會與家人在傍晚時分來這兒散散步，沿著湖邊的步道慢慢走，欣賞湖光彩霞，野鴨水鳥、撿些松樹毬果，消磨太陽下山前那段最美的時光。

各位朋友到了黃金海岸，你不可能走遍所有公園的，就從阿貴替你選的這幾處公園裏挑幾個去走走吧！

為了因應每年一千萬人次以上的觀光客，在黃金海岸的市中心，衝浪者天堂（Surfers Paradise）及鄰近區域，蓋了許多摩天大樓，絕大部分是旅館、出租公寓或住宅大樓。其中有一橦圓柱型的超高大樓，是黃金海岸的地標建築⋯Q1。

這橦曾經是世界最高的住宅大樓（現在是世界第七高，仍然是澳

Q1

洲最高），就如台北 101 之於台灣人心目中的地位，是黃金海岸居民驕傲的精神象徵。即便之後有更高更炫的大樓蓋起來，Q1 的形象已經深植澳洲人心中。

這座 2005 年完工啟用，七十八層樓，總高度 322 公尺的高樓，不論白天或夜晚都很容易識別。觀光客可以買票搭乘高速電梯，直達最高樓的觀景樓層。這裡擁有 360 度壯濶景觀，東

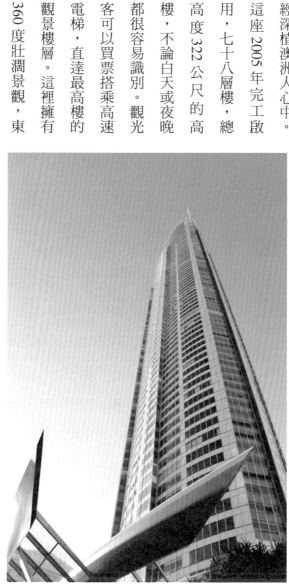

Q1

邊是一望無際的南太平洋，西邊是峯巒層疊的大分水嶺，南北望去則是綿延不絕的金黃沙灘。在這種高度來一客早餐或是一杯咖啡，是不能錯過的體驗。

附帶一提，Q1的外型設計靈感來自2000年雪梨奧運的聖火火炬。如果你有足夠的勇氣，可以到代表火焰的頂部鋼架結構，參加空中漫步的活動。當然，這種花錢討罪受的事情，阿貴不會去嘗試的。

Little Paris Cafe & STAR Coffee Co.

前文提到Q1高在雲端的咖啡店，在這種高度一邊喝咖啡，一邊欣賞無敵景觀，確實令人終身難忘。但這種難忘經驗卻只是那景色，可不是那杯咖啡，這麼貴的一小杯咖啡，七成的售價是賣那特殊的的風景及氣氛。這點與位於布里斯本一家有名的咖啡店一樣，小巴黎咖啡

（Little Paris Cafe）。

小巴黎位於彌爾頓區相（Milton）一條小街道，一入夜，整個街坊及一座小型巴黎鐵塔會被燈火點亮，整條街的餐廳開始營業，熱鬧登場。不管是室內雅座或露天座席，經常一位難求。Little Paris Cafe 的店東是一位義大利人，經常將他的各式法拉利跑車停放店門口，也因此招來許多年輕人駐足拍照。

浪漫的各色燈火籠罩下，談笑聲瀰漫著歡樂，整條小街充滿食物及咖啡香氣，就是那一份法國巴黎的氛圍十分吸引人，但各餐廳的菜色及咖啡就……不得而知了……

STAR Coffee Co.

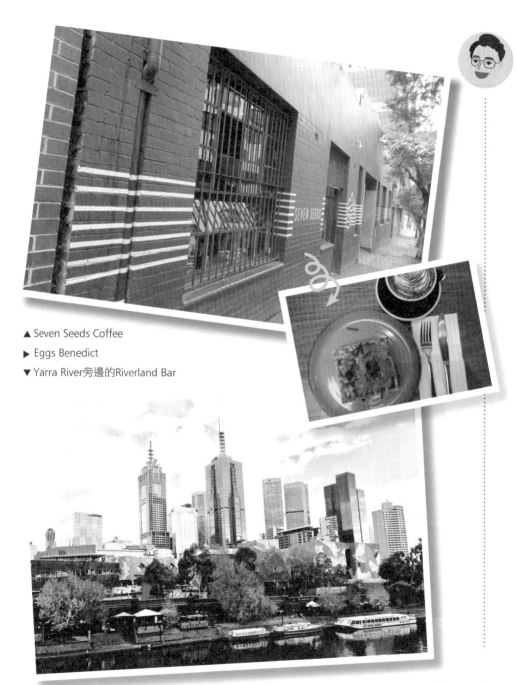

▲ Seven Seeds Coffee
▶ Eggs Benedict
▼ Yarra River旁邊的Riverland Bar

210

嗯，我們還是去看跑車吧！

不過話說回來，咖啡在西方文化的普及度只要上街逛逛就知道，那麼多咖啡廳，也是有很棒的店家。在 Harbour Town Outlet Shopping Centre 就有一家小餐廳的咖啡特別棒。STAR Coffee Co. 那位身材高大魁梧的老闆會親自煮咖啡，沒事時會坐在窗邊看報紙或出來與客人閒聊。餐點只是水準之上，但咖啡卻是頂級的。只是人生無法皆盡完美，這裏的氣氛、景觀視野就乏善可陳了。

如果真要氣氛好、視野佳、風景美又能品嚐上等咖啡，阿貴推薦你到墨爾本尋找。在墨爾本市中心南邊雅拉拉河（Yarra River）兩岸，可以找到上述條件的咖啡店，主推 Riverland Bar。它的菜單很有趣，分成單手者（One Handers）、雙手者（Two Handers）及黏指菜單（Sticky Fingers），你都叫一份就會知道店家的用意了。阿貴覺得

每樣菜都好吃，在風光明媚的 Yarra 河畔，再來一杯卡布其諾咖啡，真是頂級的平民享受。另外在墨爾本大學旁邊，有一家 Seven Seeds Coffee，它的 Eggs Benedict + Coffee 是一生必吃一次的極品。（沒有，阿貴沒有入股，麥各押啊）

The University of Queensland & Bond University

昆士蘭州第一學府，昆士蘭大學位於布里斯本市郊的聖露西亞區（St. Lucia），整座大學有三分之二被布里斯本河包圍環繞。1909 年成立的昆士蘭大學校區裏大樹林立，古老與現代建築參差

楹樹紫花盛開的昆士蘭大學

交錯。校園有一處小湖泊，湖面遍佈野蓮，湖水雖然不是很清澈，卻是無數魚類及附近飛禽的棲息地。

如果各位讀者有幸在十月份造訪昆士蘭大學，校園裏巨大的楹樹（Jacaranda）會開滿紫色花朵歡迎你。一大片一大片的紫，覆滿所有楹樹、草地以及幽靜的校園小徑。春天的氣息滿溢，最適合帶著大大的野餐巾，在紫色花堆中野餐、午睡……想著想著，心都醉了。

另一所值得一遊的大學是座落在黃金海岸的邦德大學（Bond University）。它是澳洲第一所私立大學，校園不大，但是建築設計不凡。

邦德大學

由正面雙塔之間的大道進入校園，順著石頭階梯及梯旁流水拾級而下，最後到達大拱門型狀的主建築。整棟建築外觀及所有地面材料均使用有名的昆士蘭沙岩，斑駁的黃紅顏色，讓這座現代建築略顯滄桑，但更加宏偉。穿過巨型沙岩拱門，是一座可通主河流的人工湖泊。

整個校園採用比較摩登現代的設計，與古老的昆士蘭大學有很大反差。邦德的校園西側及北側原本有一大片針松樹林，現在開發後林地所剩不多，黃昏時刻散步其間，常會遇見野兔出沒。不過邦德大學與昆士蘭大學有一共通點，校園都是三面環河，都可以下竿垂釣。阿貴剛到黃金海岸時，就在邦德大學語言學校唸英文。

阿貴旅居澳洲期間，認識了許多在這兩所大學唸書的朋友，所以也對這兩所大學特別有感情。這兩所大學，都是值得在週末假日去踏

青走走、野餐郊遊的好地方。

Shopping Malls & Markets

來到澳洲卻不去走走逛街血拼一番，實在對不起自己。阿貴這

裡介紹幾處大型的 Shopping Mall 以及人氣 Markets 給喜歡購物的朋

友。澳洲的購物城都在比大的，你根本不需擔心停車問題，倒是要記

好停車的地點，很多人在迷宮似的購物商城沒有迷路，但是在停車場

卻找不到車子。

Robina Town Centre 就是如此，不但佔地廣闊，四周還佈滿了

停車場，每個停車場又有好幾層……請千萬記住你的車停在何處。這

個大型商城裡除了商店餐廳外，還有郵局、銀行、診所、超市、量販

店、電影院、托兒中心……，甚至設立了一些政府機關，方便民眾洽

公。如果你第一次來，你會需要一整天及一張地圖才能好好逛街不迷路。它的中心區有一超大池塘，提供水上滾球活動，給大人小孩玩耍。面向池塘有一整排餐廳，各國料理、各式簡餐，任君選擇。推薦一家港式飲茶餐廳，它供應的飲茶點心，美味又道地。如果不喜歡喧亂，商城旁邊有一座公立圖書館，裡面還有中文書籍，可以讓你享受安靜的閱讀時光。

另一座距離海邊不遠的太平洋購物城（*Pacific Fair Shopping Centre*），也是人氣購物點。這座商城就在邱比特賭場對面，本身就是巴士轉運站，也是黃金海岸輕軌捷運的第一站，交通十分便利。

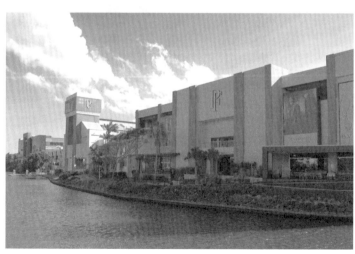

Pacific Fair Shopping Centre

目前正在做局部的大翻修，預計 2017 年底完工，以迎接即將到來，黃金海岸主辦的 2018 聯邦運動會。屆時這座 1977 年開始營業的老商場將會改頭換面，變成一座設計摩登，又有各國名牌精品進駐的高級購物商城。

附帶一提，購物城旁邊也有圖書館，還有一家頗負盛名的吸血鬼餐廳（Dracula's Comedy Cabaret Restaurant），如果你的英文不夠好，就……進去享受在殭屍古堡的氛圍下用餐即可，因為你八成聽不懂他們的黑色喜劇。

至於 Markets，阿貴首推只有每星期六、日開放的 ***Carrara***

Markets，黃金海岸居民都稱呼此處為跳蚤市場。居民可以跟主辦單位租一個攤位，擺放自家做的任何東西或二手物品。每逢週末，這裏總是人山人海，有吃、有喝、有玩，各式各樣新奇的攤位，賣古董字

畫、二手書、錢幣、海報、玩具、黑膠唱片、服飾圍巾；新的舊的、好的壞的、破銅爛鐵、亂七八糟一大堆一大堆奇怪東西，值得在這兒到處尋寶，消磨一整個禮拜天。如果你真有興趣想要買到便宜好東西，記得早點去，否則專業買家會先一步掃貨，十分鐘後好東西就會以多一倍的價錢出現在他的攤位上了。

另外還有一處只在週日開放的 *Nerang Sunday Market*，也值得介紹。這個市場也有人稱它為農夫市集（Farmer's Market），是一處以農產品為主的市集，不但新鮮而且便宜。裡面有一位專賣草莓的胖胖農夫，每星期日都來此處大聲

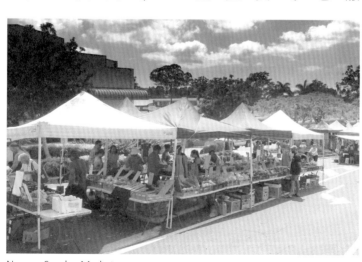

Nerang Sunday Market

吆喝：「strawberry、strawberry、Queensland strawberry」，還蠻懷念他那濃厚的昆士蘭口音。另外有一攤賣自家種的有機蘋果，大小不一、外觀又不漂亮，但是香脆多汁，甜到你想一次就啃完剛才買的一整袋蘋果。除了新鮮蔬果外，市集裏也有賣自家雞蛋的、自採蜂蜜的、自種花卉盆栽、甚至有一攤在賣自己用細草繩編的草帽及野餐籃。當然也少不了賣咖啡及現煎香腸的攤子、農家自製的各種水果派攤子。這一攤裡面有阿貴全家最愛的蘋果派，嗯……蘋果的酸甜加上酥脆派皮的香味，再配上一杯現煮熱咖啡……喔！每個星期天都如此美好。

記得星期天一大清早，不要再賴床，帶著幾個環保購物袋，早早來到農夫市集，保證你買到還帶有農場露水及泥土的新鮮蔬菜水果。

農夫市集買的野餐草籃子

至於夜市的話，黃金海岸有名的 *Beachfront Night Markets* 絕不能錯過。每週三、五、日晚上，市中心區沿著衝浪者天堂的沙灘邊，會架設數百公尺長的臨時攤位棚架，販售各式手工藝品，各種會發光的玩具，服裝手飾，有時候會有算命的攤位，滿足你對人生的好奇。在晚餐酒足飯飽之後，聽着浪花拍打，吹著微微海風，吃著冰淇淋逛夜市，此番異國夜市情調與台灣喧囂熱鬧的夜市景象截然不同！

結語

黃金海岸是一座美麗的觀光城市。氣候宜人、交通便捷、治安良好，整座城市到處都是公園、綠地、河川、湖泊，整齊乾淨的街道巷弄裡，餐廳、咖啡廳、小型購物中心密佈。住宅區寧靜悠閒、商業區活力四射，遊樂區充滿歡笑、風景區則處處美景天成。

《後記——阿貴的私房景點》

阿貴 1991 年移居澳洲，1992 年落腳黃金海岸，從此愛上這個美麗的城市。阿貴在這裡唸書、打工、訂婚、買房；在這裡當導遊帶團，也在這裡與好友周先生夫婦開了澳洲第一家珍珠奶茶店，阿貴的兩個寶貝女兒也在黃金海岸出生，並且在這裡渡過她們歡樂的童年。

各位讀者朋友，有機會請一定要到黃金海岸，阿貴的第二故鄉一遊，保證你也會喜歡這個城市。

印象黃金海岸—影像札記

黃金海岸是小朋友的天堂

223

兒童遊樂設施幾乎是每個公園的基本配備

Albert Park 老少皆宜的簡易運動設施

Albert Park 一角，背景大樓為 Q1

在沙島及沙灘上開車是很不錯的體驗，
但事前準備並且事先請教有經驗的人很
重要。

沿海地區處處可見高大的諾福克針松樹

凌晨時分載著全家人去機場的小白車

黃金海岸的好朋友，Vincent夫妻及Benson教授，整理後院剛採下的蔬果

家家戶戶的後院都種了果樹，常見的有蘋果、芒果、芭樂及百香果

後院湖邊的常客，天鵝、水鴨、鵜鶘

還有不繳房租，只管天天曬太陽的常住戶

阿貴年輕時在住家後面湖裡練習潛水

與Vincent合夥開的珍珠奶茶店 —— Our Tea House

夕陽下的 Pizzey Skate Park

Cascade Gardens

▼公園裡提供的烤肉平台

Cascade Gardens 裡的大樹

在 Hinze Dam 泛舟

入夜前，布里斯本美麗的天際線

南岸公園大型摩天輪

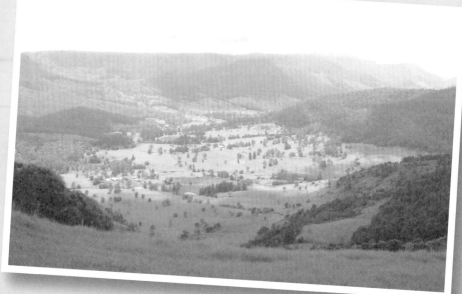

黃金海岸西部的大分水嶺

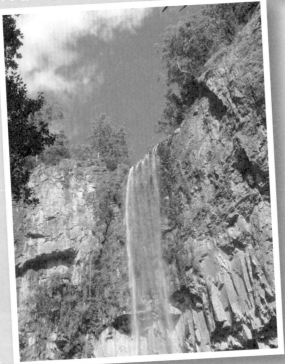

國家公園裡的瀑布

市中心街道

輕軌及輕軌站

著名的衝浪者天堂沙灘地標

2018 大英國協運動會倒數

▼ ▲ Beachfront Night Markets沙灘夜市

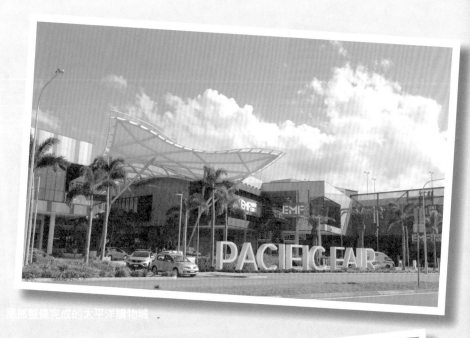

全部整修完成的太平洋購物城

太平洋購物城對面的吸血鬼餐廳

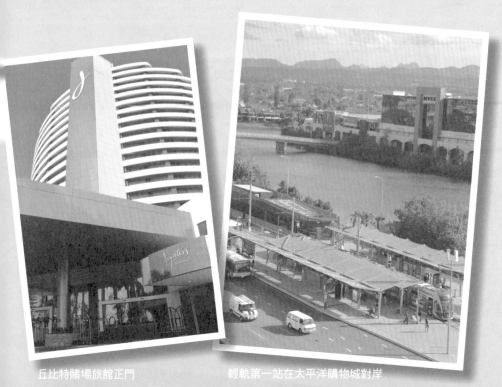

丘比特賭場旅館正門　　　　　　輕軌第一站在太平洋購物城對岸

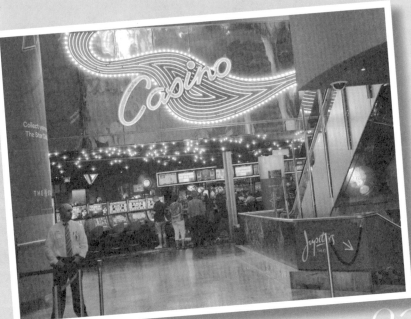

賭場入口及眼尖的警衛

小小孩的腳踏車道

Broadwater Parkland

攔鯊網圍住一片海域供遊客戲水以及水上設施

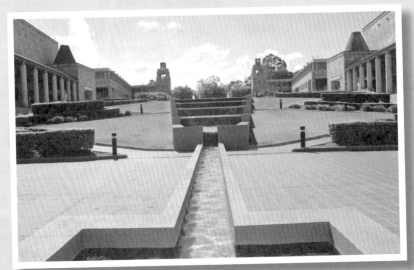

邦德大學雄偉的雙塔大門

黃金海岸富豪宅邸的後院

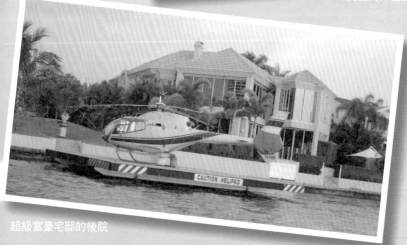

CAUTION HELIPAD

超級富豪宅邸的後院

240

漁人碼頭面海的高級餐廳

富豪的停船場

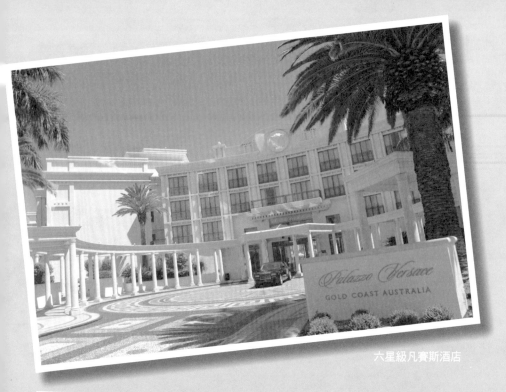

六星級凡賽斯酒店

供應海鮮給上千家餐廳的小漁港

大人小孩都喜歡的海洋世界

The Spit 最深處的小海峽

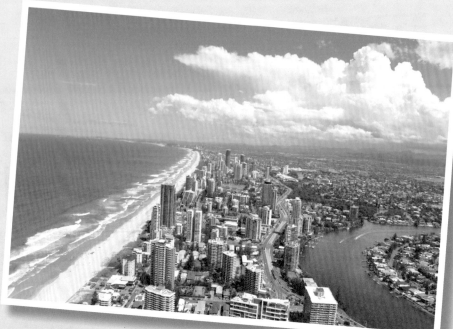

從 Q1俯看黃金海岸

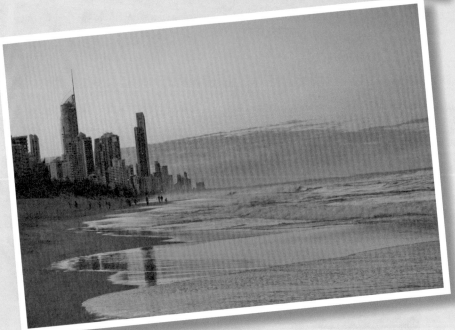

夕陽下，黃金海岸美麗的海岸線

八正文化

《圖書目錄》

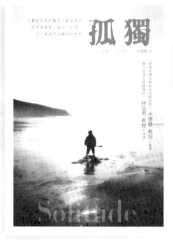

孤獨

Solitude

安東尼‧史脫爾 Anthony Storr 著

張嚶嚶 譯

人往往忽視了
心底的感受與需要，
唯有「孤獨」
能夠讓我們真正碰觸到
內 在 世 界

人要學習孤獨，享受孤獨，
走過荒漠就是孤獨之旅，是為了尋找下一個綠洲。

社會上普遍認為，一個喜歡獨處、不喜歡與人群接觸的人，可能有某種精神上的缺陷；而心理治療師，也會把獨處的能力列入評斷情感是否成熟的參考。

安東尼‧史脫爾教授對此提出了一個新的觀點，他認人際關係不應該是達成幸福的唯一途徑。事實上，「孤獨」，也就是獨處，也能為我們帶來人生的成就與幸福。書中從專業角度來分析孤獨，以古今名人──作家、哲學家、音樂家、宗教聖人──為例，說明孤獨並不像傳統觀念鼓吹的那麼消極有害，在許多狀況下，反而對人積極有益。

成語中的養生智慧

北京中醫名家、中國各大熱門養生節目專家
王鳳岐／著

呂文智中醫診所院長　呂文智／好評推薦

中醫專家帶您領略
成語之美，解讀養生之道

你知道為什麼開心的時候會「手舞足蹈」？
而生氣的時候會「捶胸頓足」？
「神志不清」的「神」、「志」是指什麼？
為什麼說「魂牽夢縈」？思念和「魂」、「夢」有什麼關係？
我們說勇敢的人「膽識過人」，說怯懦的人「膽小如鼠」；「膽」真的
跟「勇氣」有關嗎？
為什麼喝酒能「壯膽」？而鬱悶時「借酒澆愁」又反而會「愁更愁」？
做事「粗心大意」，可以透過身體的調養改善嗎？

這些問題，都可以用中醫的原理解答！

讓北京著名的中醫養生專家，帶你重新認識日常生活中耳熟能詳的成語，
解讀撇捺間濃縮的文化精髓，吸取典籍中蘊藏的養生祕訣！

糖的恐怖真相

南西・艾波頓（Nancy Appleton）
G・N・賈可伯斯（G.N. Jacobs）/ 著
鄭淑芬 / 譯

甜食不只會讓你發胖，讓小孩滿口爛牙，
還會壓抑免疫系統、攻擊大腦、滋養癌症！？
《糖的恐怖真相》首次完整揭露隱形健康殺手
「糖」的各項罪行～
教你怎麼做才能避免讓糖嚴重影響你的健康

關於糖和糖癮的恐怖真相，你不可不知！
「糖」竟然比毒品更容易上癮！？
訴求健康的營養飲品，糖份竟比可樂還要高？
糖不僅會轉成脂肪，還會刺激食慾，讓你越吃越多、胖上加胖？
標榜「無糖」的甜食、飲料，其實只是加了別種名字的糖，對身體一樣有害？
我們每吃一次糖，就是把自己往生病的路上推進一步！
別以為多吃甜食，頂多就是熱量高一點，多運動減掉就沒事！
別以為蔗糖、果糖是天然食物提煉的，不可能對身體不好！
別以為只要選擇「低糖」、「不加糖」的食品飲料，就比較健康！

**看清甜食的真相，
擺脫糖癮的控制，
遠離糖對身體的危害！**

益生菌
是最好的藥

馬克‧布魯奈克博士 Dr. Mark A. Brudnak　著
王麗 譯

25K / 240頁 / 280元

一場善、惡二個世界的戰爭：
這場健康的戰爭，誰會是贏家？
如何讓益生菌成為你的盟友，
讓你充滿能量、活力與生機！

戰勝疾病，發現益生菌最驚人的力量

打擊癌症，降低冠狀動脈心臟病發病機率，有效減輕體重，
舒緩自閉症，根治酵母菌感染，減輕大腸躁鬱症的症狀，
糖尿病、失智症與唐氏症病患及家屬的新希望......

常言「病從口入」。在《益生菌是最好的藥》中，馬克‧布魯奈克博士提出更大的真理：「疾病源於體內失調。」不論癌症、心臟病、糖尿病或肥胖...等原因而造成的失衡、健康受損，我們正不斷受到大批毒素、細菌和病毒的威脅攻擊，我們選擇錯誤的飲食，就要自己承擔後果。《益生菌是最好的藥》告訴你如何反擊。就像是消防隊員以火攻火，你也可以用好菌來對抗壞菌。好菌就是益生菌，自然地存在人體裡。益生菌是你的朋友、你的武器、你健康的關鍵，對破壞你健康的那些毀滅性力量造成制衡。

八正文化好書推薦　　健康‧養生

人生立命，全在腎陽，養足腎陽千年壽

養生要養腎陽

北京著名中醫養生專家　薛永東／著
中華民國傳統醫學會理事　呂文智中醫師／審訂推薦

作者以深厚的學養和數十年行醫經驗，
為現代人解釋何謂腎陽、腎陽之於人體
的重要性，詳述腎陽與腎陰、腎陽與五
臟六腑的關係，並搭配實際診療案例，
說明日常生活中如何透過食物的調養、
情緒的撫慰、經絡的按摩以及簡單的運
動，輕輕鬆鬆達到補腎養陽、青春健康
及延年益壽的效果！

◎現代男女都要看的補腎書！
別笑！女人也有「腎虛」的問題！皮膚乾澀、頭髮毛躁、痘痘、
眼泡、黑眼圈和惱人的肥胖問題，很可能都是腎虛引起的！
男性朋友，請正視「補腎」的需要！補腎不等於壯陽！現代男性
工作壓力大，容易造成夜尿頻多、精神倦怠、腰酸腿軟、失眠健
忘、胸悶氣短或記憶力衰退等「腎虛」症狀。

◎超實用日常生活補腎法搶先看！
★ 養腎食譜：提供多道美味食譜，從每天的飲食中滋養腎陽！
★ 益腎茶飲：建議多種茶飲及甜品，在辦公室中也能輕鬆補腎！
★ 強腎運動：簡單易做的溫腎運動及功法，強身健體不生病！
★ 補腎按摩：透過經絡穴道的按摩，空閒時間隨時補腎兼去脂！

歡迎進入 Facebook：「養生要養腎陽」
一同分享養生之道

人體內的太陽

扶揚專家、當代中醫火神派研究著名學者 傅文錄／著
中華民國傳統醫學會理事 呂文智中醫師／審訂推薦

陽氣者，若天與日
失其所，則折壽而不彰

健康之本養陽氣

保養陽氣，是養生護命的根本大法！

從營養飲食到生活起居，從針灸服藥到拍打按摩，從太極瑜珈到冥想靜坐，
養生方法琳瑯滿目，卻令人不知從何入手？
其實真正有效的，不在於用什麼方法，而在於根本的觀念！
方向對了，自然會衍生出正確有效的養生方法。

養生最根本的觀念，就是固護陽氣！

❖什麼是陽氣？
　　陽氣就像人體內的太陽：陽氣充足，身體才能健康！
❖陽氣為什麼這麼重要？
　　人的一生，就是陽氣從100消耗到0的過程：提早耗損就提早生病衰老！
❖如何知道自己是否陽虛？
　　提供簡單「陽虛自測法」，只要3分鐘，立刻了解自己的陽虛指數！
❖哪些生活習慣會耗損陽氣？
　　不適當的飲食、溫度、運動、睡眠、工作、情緒……都會損傷陽氣！
❖陽氣不足會怎樣？
　　陽氣損傷就會產生亞健康的狀況，進而導致諸多慢性疾病、疑難雜症！
❖如何養護陽氣？
　　書中詳細介紹飲食、起居、休息、泡澡、情緒、運動、按摩等各種扶陽
　　方法，讓體內升起暖暖的太陽，從根本處獲得真正的健康！

飯水分離

四季體質養生法

李祥文 著
張琪惠 譯

誕生的季節決定體質秉賦
依照出生的時節調整體質
自然達到圓滿的身心健康

透過**四季體質養生方**調理先天秉賦不足
搭配**飯水分離飲食法**養成後天健康習慣
為生命的完整而努力，享受美好、豐饒的健康生活！

人類的體質與生命，和四季運氣有著奧妙的關係。在誕生時，五行中先天會有一種不足，成為致病的根源。因此要懂得順應自然法則與體質稟賦，在自己出生的季節，調養先天偏弱的臟腑，打破先天體質不足的宿命，開創全新起點！

◎精彩重點，不容錯過！

‧四季體質養生法基礎原理與調理案例
‧春、夏、秋、冬四季出生者的個別預防處方
‧飯水分離陰陽飲食法簡易概念、實行方法與實踐者分享
‧感冒原因剖析與超強感冒自癒法

現代生活最簡便、最實惠的飲食保健處方

無上命令：
實踐飯水分離陰陽飲食法

李祥文 / 著
張琪惠 / 譯

顛覆東西方營養概念
創造自然療癒的奇蹟

繼全球銷售逾百萬的《飯水分離陰陽飲食法》後
五十年來反覆親身實驗此養生法
協助近萬名癌症病患神奇復原的作者李祥文
再一石破天驚、震撼人心的養生著作！

實踐生命之法「飯水分離陰陽飲食法」，見證身心全面健康奇蹟！

◎疾病自癒
　啟動強大的身體自然治癒力，遠離傳染病、慢性病、癌症、精神疾
　病、不孕症等各種現代醫學束手無策的疾病。

◎健康提昇
　淨化體質，氣血通暢，達到真正的健康，體重自然下降，皮膚自然
　光滑有光澤，氣色自然紅潤，全身散發青春活力。

◎身心轉化
　體內細胞自在安定，心靈也同時變得明亮透澈，內心更加充實、平
　和、喜樂；長期實踐，達到真正身、心、靈合一。

八正文化好書推薦　　健康・養生

增訂二版

飯水分離陰陽飲食法

李祥文 / 著　　　張琪惠 / 譯

打破營養學說的侷限，
超越醫學理論的視野，
解開生命法則、創造生命奇蹟，
21世紀全新的飲食修煉

啟動活化細胞密碼，從飯水分離開始

——羽田氏　瑜伽師　推薦

站在宇宙的高度，和大自然一起吐納
依循飯水分離陰陽飲食法，
大家都可以成為「自己的醫生」

隨書附贈全彩版「飯水分離健康手冊」，讓我們一起，把健康傳出去！

只要將吃飯、喝水分開，不但能治癒各種疾病，
還能減肥、皮膚變好、變年輕漂亮，重獲全新的生命！
身體配合宇宙法則進食、喝水，就能啟動細胞無窮的再生能力，
實踐後，每個人都能體驗到飯水分離陰陽飲食法的健康奇蹟！

國家圖書館出版品預行編目資料

導遊阿貴／賴和貴著； － － 一版 .
－ － 臺北市：八正文化，2017.08
面；14.8 x 21 公分

ISBN 978-986- 93001- 7- 9（平裝）

1. 導遊　2. 旅遊

992.5　　　　　　　　　　106010153

導遊阿貴

定價：380

作　　者	賴和貴
封面設計	Stephanie Lai
插　　畫	Stephanie Lai
平面設計	Angela Lai
版　　次	2017 年 8 月一版一刷
發 行 人	陳昭川
出 版 社	八正文化有限公司
	108 台北市萬大路 27 號 2 樓
	TEL/ (02) 2336-1496
	FAX/ (02) 2336-1493
登 記 證	北市商一字第 09500756 號
總 經 銷	創智文化有限公司
	23674 新北市土城區忠承路 89 號 6 樓
	TEL/ (02) 2268-3489
	FAX/ (02) 2269-6560

歡迎進入～

八正文化　網站：**http://www.oct-a.com.tw**

八正文化部落格：**http://octa1113.pixnet.net/blog**

本書如有缺頁、破損、倒裝，敬請寄回更換。

Copyright © 2017 by 賴和貴

Published by The OctA Publishing Co., Ltd.（八正文化有限公司）

All RIGHTS RESERVED.